T0337651

ZEIT FÜR KUNST

CAROLINE VON HUMBOLDT
UND DIE KUNST

In Gedenken an Ulrich von Heinz

ZEIT FÜR KUNST

ERNST OSTERKAMP
CAROLINE VON HUMBOLDT
UND DIE KUNST

DEUTSCHER KUNSTVERLAG

INHALT

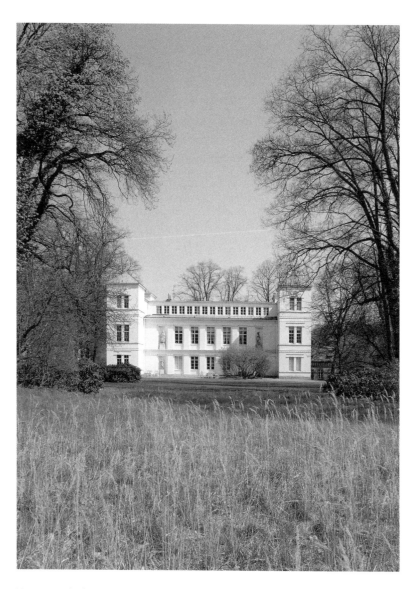

Heutige Ansicht der Parkseite von
Schloss Tegel

CAROLINE VON HUMBOLDT
UND DIE KUNST

Unter den 1 183 Sonetten, die Wilhelm von Humboldt vom 1. Januar 1832 bis zum 28. März 1835, elf Tage vor seinem Tod, jeweils zum Tagesausklang, an jedem Abend eines, diktiert hat, tragen mehrere den Titel *Spes*; eines davon ist das Folgende:

SPES

Ich lieb' euch, meiner Wohnung stille Mauern,
Und habe euch mit Liebe aufgebauet;
Wenn man des Wohners Sinn im Hause schauet,
Wird lang nach mir in euch noch meiner dauern.

Vor Augen seh' ich hier Hermias lauern,
Ob Schlaf der Io Wächter schon umgrauet,
Den Gallier, der sein Weib, von Blut umthauet,
Hinsinkend sterben sieht mit Wehmuthsschauern;

Vor allen dich aus der Olympier Kreise,
Dich, süße Hofnung, die, nach Genius Weise,
Du Balsam mildernd gießest in die Wunden,

Und lehrst die Brust in stillen Ernstes Stunden,
Daß von der Sehnsucht Schmerz der Tag befreiet,
Der Menschen Dasein endet und erneuet.[1]

Humboldts Sonette sind Poesie der Einsamkeit.[2] Tag für Tag bringt die nur durch den Tod zu begrenzende Einsamkeit des in seine Studien versunkenen alten Mannes ein neues Sonett hervor, dessen Inhalt sich, wovon es auch handeln mag, im Kern doch nicht von demjenigen der in den vorangegangenen Wochen, Monaten, Jahren entstandenen Sonette unterscheidet. Denn jedes Sonett spricht vor allem davon, dass der Gelehrte, der seit 1829 Witwer

ist und dessen Kinder und Enkel fern von seinem Schloss in Tegel wohnen, mit sich und seinen Gedanken allein ist, allein in seinem großen Haus, allein mit seinen Erinnerungen. So auch hier: Das Ich dieses Sonetts unterhält sich nur noch mit den Mauern seines Hauses und den in ihm versammelten Kunstwerken – Antwort geben ihm einzig seine Erinnerungen. So erscheint im ersten Quartett Schloss Tegel als Schöpfung dieses einsamen Ich, erbaut und ausgestattet zwar mit Liebe, doch nur mit Liebe, dieser Eindruck drängt sich zunächst auf, zu diesem Hause selbst, das deshalb auch als das Monument des Geistes seines Schöpfers angesprochen wird: als steinerne Verewigung des in ihm verkapselten Ich. Im zweiten Quartett dann ruft das Ich, dem ein lebendiges Du fehlt, zwei Kunstwerke in seiner Sammlung an: zunächst den Abguss des Hermes (Merkur) von Bertel Thorvaldsen, hier in gelehrter Wendung als Hermias apostrophiert, der darauf achtet, dass der hundertäugige Argos, der Wächter der Io, nicht erwacht, bevor er ihn in Zeus' Auftrag töten wird und dessen Geliebte Io raubt, und dann den aus der Sammlung Ludovisi stammenden Abguss des *Sterbenden Galliers* und seines Weibes, beide aufgestellt im Antikensaal.[3] Aber der Blick des Ich bleibt an diesen Werken nicht haften; er richtet sich in den beiden Terzetten mittels einer argumentativen Klimax auf die im Blauen Kabinett aufgestellte »süße Hofnung«, die ebenfalls von Thorvaldsen geschaffene Skulptur der Spes, von der das erste Terzett sagt, dass sie Balsam in die Wunden gieße. Der Text spricht nicht aus, von welchen Wunden hier die Rede ist, und muss dies auch nicht, weil Humboldts Sonette nur einen Adressaten haben, ihn selbst, und für keine weiteren Leser bestimmt waren. Er aber wusste genau, welche Wunden gemeint sind. Der Leser kann sie zumindest erschließen aus dem Schlussterzett, das der Hoffnung einen konkreten Inhalt verleiht: Befreiung von »der Sehnsucht Schmerz« durch den Tod, der verstanden wird nicht so sehr als Beendigung, sondern vor allem als Erneuerung des menschlichen Daseins, »endet und erneuet«. Erneuerung wodurch? Durch die Wiedervereinigung des Ich mit einem Du, das das Sonett mit keinem Wort anspricht, aber im sehnsuchtsvollen Leid dieses Einsamen beständig gegenwärtig ist.

Mit welcher Kraft das abwesende Du in dem Sonett des einsamen Ich gegenwärtig ist, zeigt sich bei einer erneuten Lektüre des Gedichts. Zweimal ist im ersten Quartett von Liebe die Rede: von der Liebe zu »meiner Wohnung stillen Mauern« und davon, dass sie »mit Liebe« aufgebaut worden seien. Es ist diesem Ich vollkommen selbstverständlich, dass sein Haus ein

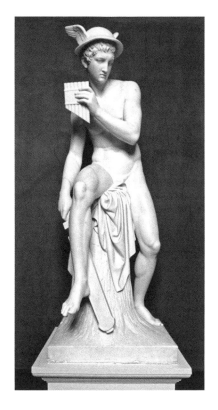

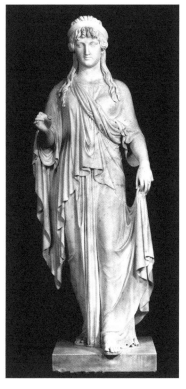

Bertel Thorvaldsen, Hermes (Merkur)
als Argostöter, 1818, Marmor,
Thorvaldsens Museum, Kopenhagen

Bertel Thorvaldsen, Spes, 1819, Marmor,
Schloss Tegel, Berlin

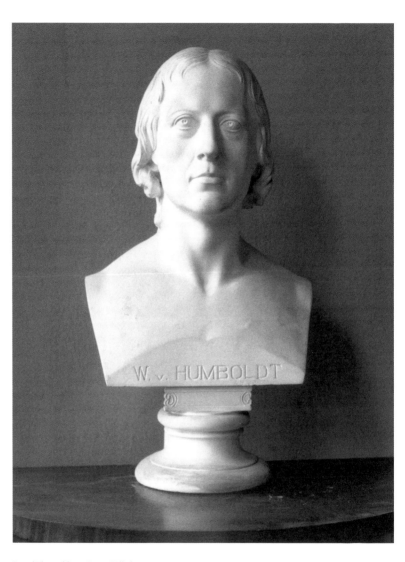

Bertel Thorvaldsen: Büste Wilhelm von
Humboldt, 1808, Gipsmodell, Stiftung
Stadtmuseum Berlin

Ort der Liebe war und ist. Und wenn das Du dieser Liebe ungenannt bleibt beziehungsweise durch die Mauern der Wohnung ersetzt werden muss, dann doch nur deshalb, weil es nicht mehr dort weilt und das Ich mit seiner Trauer in absoluter Einsamkeit zurückgelassen hat. So erklärt sich auch die Auswahl der Skulpturen, auf die im zweiten Quartett als allegorischen Repräsentationen von Schlaf und Tod der Blick fällt: Hermes/Merkur, als Hermes Psychopompos der Seelenführer in die Unterwelt, dann der *Sterbende Gallier* mit seiner toten Frau im Arm, eine Darstellung der Gattenliebe über den Tod hinaus. Und danach in den Terzetten als Klimax die Evokation der Spes, aufgefasst als Repräsentation der Hoffnung auf Vereinigung des Ich mit der Gattin als Ausdruck seiner höchsten Sehnsucht. Und es kann ja gar nicht anders sein: Auch wenn Wilhelm von Humboldt in seinem Sonett immer nur ein einsames Ich sprechen lässt, so bezeugt es doch zugleich seine Sehnsucht nach der Abwesenden, nach seiner 1829 verstorbenen Gattin Caroline, denn es geschah ja auf ihre Initiative und ihre Vermittlung, dass der Abguss des Merkur 1819 in Italien für Schloss Tegel erworben wurde. Sie war es auch gewesen, die seit 1817, seit sie den Gipsentwurf der Spes in Thorvaldsens römischem Atelier gesehen hatte, alles daran setzte, eine Marmorausführung in Auftrag geben zu können. Und als Humboldt sein Sonett schrieb, war längst entschieden, dass eine Kopie der Spes, Carolines Wunsch folgend, als Monument für ihr Grab dienen sollte. Mit anderen Worten: Das Sonett dieses Einsamen, das kein anderes Du mehr kennt als die Mauern seines Hauses und die Kunstwerke, die es birgt, ist in Wahrheit ein Liebesgedicht an eine Abwesende, lyrischer Ausdruck der Sehnsucht nach derjenigen, die mit ihm das Haus mit Leben erfüllt hatte. Denn jeder Blick auf die Ausstattung von Schloss Tegel musste dieses Ich an Caroline von Humboldt erinnern, die mit ihm gemeinsam »mit Liebe« das Haus zu dem gestaltet hatte, was es mancher glücklichen Fügung zufolge bis heute geblieben ist: ein geistiges Monument Caroline und Wilhelm von Humboldts, ein Erinnerungsort nicht nur, wie es im Sonett heißt, an des zurückgelassenen »Wohners Sinn«, sondern ebenso an den Sinn derjenigen, die mit Begeisterung für die Kunst und mit herausragender Kennerschaft dieses Haus zu einem der schönsten Erinnerungsorte an die klassisch-romantische Kunstblüte in Deutschland ausgestaltet hatte.

Denn wäre Schloss Tegel tatsächlich nur nach dem Geschmack Wilhelm von Humboldts erbaut und eingerichtet worden, dann wäre dies ein ganz anderes Haus; es würde ihm sowohl an sinnlicher Wärme als auch an

künstlerischer Vielfalt und Gestaltenfülle mangeln. Wilhelm von Humboldt verfügte, ähnlich wie sein Freund Schiller, keineswegs über ein ausgeprägtes ästhetisches Empfinden für die bildenden Künste.[4] Gewiss hat Humboldt an allen Orten, die er bereiste, jede Gelegenheit genutzt, um die bedeutendsten Kunstwerke zu betrachten, und dennoch wirken seine Urteile in der Regel summarisch und schematisch – etwa wenn er im Oktober 1802 aus Mantua über die Fresken im Palazzo Te an Schiller schreibt: »Hier haben wir heute den ganzen Vormittag mit Giulio Romano's Frescogemälden verlebt. Der Riesensturz ist wirklich ein ungeheurer Gedanke.«[5] Die Formulierung ist bezeichnend für Humboldts Kunstwahrnehmung gerade in ihrer Tendenz zur Abstraktion, zur Reduktion der ästhetischen Erscheinung auf einen Ideenträger. Giulio Romanos hochmanieristische, eine sinnenfrohe Überwältigungsästhetik inszenierende Monumentalkomposition verblasst in Humboldts Wahrnehmung zum »ungeheuren Gedanken«, zur gewaltigen Ideenwelt, die ihm Gelegenheit zur Entfaltung seiner Gedanken nicht über das Bild, sondern aus dem Bild gewährt. Schon in seiner frühen Schrift *Über Religion* (vermutlich 1789) hatte er das »ästhetische Gefühl« als die Fähigkeit definiert, »die Sinnenwelt als ein Zeichen der unsinnlichen anzusehn, und aussersinnlichen Gegenständen die Hülle sinnlicher Bilder zu leihen«.[6] Als schön galt ihm deshalb nur die sinnliche Darstellung einer unsinnlichen Idee; Humboldt fand, pointiert gesagt, Kunstwerke nur dann gelungen, wenn sie ihm zu denken gaben. »Was ist«, so schrieb er bereits auf seiner ersten Parisreise am 4. August 1789 in einem seiner frühesten Briefe an Caroline auf für seine Kunstwahrnehmung höchst charakteristische Weise, »auch die Sinnenwelt anders als Schrift des Gedankens?«[7] Tatsächlich hat Humboldt zeitlebens Kunstwerke als eine »Schrift des Gedankens« gelesen und sich aufgrund seines Fokus auf eine intellektuelle Auslegung nie mit Darstellungsmodi und Gestaltungsprinzipien der bildenden Künste, mit Formgebung und Farbfindung auseinandergesetzt, also der spezifischen Differenz von Malerei beziehungsweise Skulptur zur schönen Natur.

Jene Kunst, die seiner eigenen Auffassung von einer allegorischen Ideenkunst im besonderen Maße entsprach, war und blieb die Skulptur, besonders diejenige der Griechen. Hier nun boten ihm die Pariser und dann die römischen Sammlungen ein einzigartiges Lektürerepertoire, aus dem er sich die Welt der griechischen Ideen, Griechenland als Ideallandschaft menschlicher Bildung und erfüllter humaner Existenz, erschließen konnte: die Werke der

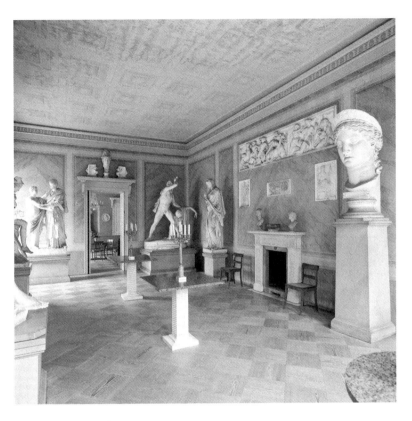

Schloss Tegel, Antikensaal

Bildhauer als »Schrift des Gedankens« lesend. In welchem Maße die antike Skulptur als Ideenschrift das Zentrum von Humboldts Kunstwahrnehmung besetzt hat, kann jeder Besucher von Schloss Tegel ermessen. Wo Humboldt Kunst nicht als Ideenträger zu lesen vermochte, kollabierte sein künstlerisches Fassungsvermögen unverzüglich. So schrieb er, nachdem er im Juli 1816 in Frankfurt Johann Heinrich Danneckers Hauptwerk *Ariadne auf dem Panther* gesehen hatte, angesichts dieser überwältigenden Kombination animalischer und weiblicher Sinnlichkeit entgeistert an Caroline: »Hier ist eine Ariadne von Dannecker. Gott weiß, daß ich die Magerkeit nicht liebe und die Nacktheit nicht hasse, aber die Ariadne ist zu dick und zu nackt.«[8] Zumindest war sie zu dick und zu nackt, um ihn etwas anderes als den üppigen Körper einer Frau er-blicken zu lassen und nicht etwa die Idee des Triumphs der Schönheit über die animalische Sinnlichkeit, die Dannecker dem Marmor eingeschrieben hatte.[9]

Gewiss hatte auch die am 23. Februar 1766 geborene Caroline von Dache-röden, seit dem 29. Juni 1791 Caroline von Humboldt, Anteil an der zeittypi-schen Neigung, die bildenden Künste dadurch gerechtfertigt zu sehen, dass sie als Ideenträger dienten; die frühen klassizistischen Prägungen ihres Ge-schmacks zeugen ebenso davon wie ihre späte Vorliebe für nazarenische Bild-findungen. Dennoch unterscheidet sich Caroline von Humboldts Kunstwahr-nehmung fundamental von derjenigen ihres Mannes: nicht allein dadurch, dass sie über eine eminente Kultur des Sehens verfügte, sondern auch durch ihren im jahrzehntelangen persönlichen Umgang mit führenden Künstlern der Epoche ausgebildeten Sachverstand in Fragen der künstlerischen Technik, des Sujets, der Zeichnung, der Komposition und des Kolorits. Wenn Caroline von Humboldt über Kunstwerke urteilte, dann tat sie dies auf der Grundlage einer geschulten ästhetischen Wahrnehmung, von der Humboldt wusste, dass er nie über sie verfügen würde. Es hat in den ersten Jahrzehnten des 19. Jahrhunderts in Deutschland, ja vielleicht in ganz Europa keine andere Frau gegeben, die die künstlerische Entwicklung so vieler bedeutender Maler und Bildhauer beobachtet, materiell unterstützt und auf vielfache Weise produktiv gefördert hat, wie es Caroline von Humboldt gelang. Dies war ihr allerdings nur deshalb gelungen, weil die Künstler selbst ihren Sachverstand anerkannten und respektierten. Es gibt viele Gründe dafür, sich auch heute noch, 250 Jahre nach ihrer Geburt, an Caroline von Humboldt zu erinnern: an die Gattin Wilhelm von Humboldts, an die Mutter ihrer acht Kinder, an eine geistig unabhängige Frau, die einen nicht immer einfachen Ausgleich

zwischen ihrem Freiheitsverlangen und demjenigen ihres Ehemannes zu finden hatte, an die Autorin eines herausragenden Briefwerks in dieser an bedeutenden Briefwechseln reichen Zeit. Am eigenständigsten und bemerkenswertesten aber erscheint Caroline von Humboldt in der Kulturgeschichte ihrer Epoche doch wohl durch ihr einzigartiges Verhältnis zu den bildenden Künsten und Künstlern ihrer Zeit. Erst wer sich dieses produktive Verhältnis umfassend vor Augen führt, wird auch die geistige Strahlkraft von Schloss Tegel verstehen, in dem Caroline die von manchen Reisen unterbrochenen letzten viereinhalb Jahre ihres Lebens, von der Einweihung im Herbst 1824 nach dem Umbau durch Schinkel bis zu ihrem Tod, verbracht hat.

Dabei spielten Malerei und Skulptur in den ersten dreißig Lebensjahren Caroline von Humboldts eine vergleichsweise geringe Rolle. Wer in Minden geboren worden und in Erfurt sowie auf einem thüringischen Landgut – freilich mit so namhaften Mentoren wie dem Aufklärer Rudolph Zacharias Becker und dem Koadjutor Karl Theodor von Dalberg – aufgewachsen war, besaß nur eingeschränkte Möglichkeiten, mit großer bildender Kunst in Berührung zu kommen, und noch die Atmosphäre im Berliner Tugendbund, in dem Caroline Wilhelm von Humboldt kennenlernte, war entschieden empfindsam-literarisch geprägt.[10] Erst mit den Reisejahren 1797 bis 1801, die die Familie Humboldt über Dresden und Wien nach Paris und zu ausgedehnten Aufenthalten in Spanien führten, und dann seit dem ersten Italienaufenthalt Carolines von 1802 bis 1810, den ihr die Ernennung Humboldts zum preußischen Ministerresidenten in Rom ermöglicht hatte, traten die bildenden Künste ins Zentrum ihres Interesses. Dies mag zum Teil einem generellen »iconic turn« in den literarischen Kreisen Deutschlands um 1800 geschuldet sein, im Falle Carolines aber hatte diese intensive Sensibilisierung für die Welt der Bilder ihren besonderen Grund sicher in dem bewunderten Vorbild Goethes. Dieser hatte 1798 seine Kunstzeitschrift *Propyläen* gegründet und erhoffte sich damals von Wilhelm von Humboldt Berichte über das Pariser Kunstleben und die dortigen Sammlungen, in denen die Beutekunst aus den napoleonischen Kriegen zusammenströmte. Humboldt lieferte Goethe 1799 in langen Briefen tatsächlich ausführliche Informationen über die künstlerischen Entwicklungen in der Stadt.[11] Dies muss Caroline angeregt haben, ihrerseits für Goethe die Beschreibung eines Schlüsselwerks der jüngsten Kunst zu verfassen: Jacques-Louis Davids *Sabinerinnen*. Goethe war von dieser Beschreibung, obgleich sie auf die formalen Prinzipien der Darstellung mit

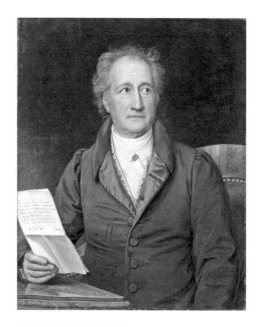

Joseph Karl Stieler, Johann Wolfgang
von Goethe, 1828, Öl auf Leinwand,
Neue Pinakothek, München

Jacques-Louis David,
Die Sabinerinnen, 1799, Öl auf
Leinwand, Louvre, Paris

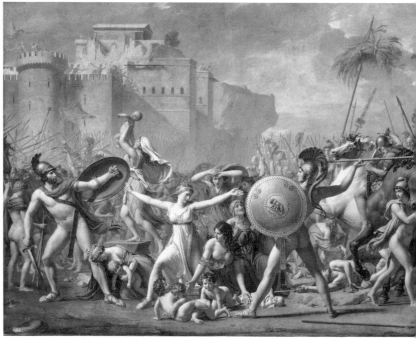

keinem Wort einging, so angetan, dass er sie zu Beginn des Jahres 1800 im dritten (und letzten) Band der *Propyläen* zum Abdruck brachte.[12] Goethe hatte schon in seinem Brief vom 26. Mai 1799 mit Blick auf die geplante Spanienreise der Humboldts den Wunsch geäußert, »Sie [Humboldt] oder Ihre liebe Frau machten es sich zum Geschäft, alles was Sie in Spanien antreffen, recht genau zu bemerken, es seien nun alte oder moderne Arbeiten, damit wir erführen, was sich daselbst zusammen befindet, und welche Gestalt der *Spanische Kunstkörper* eigentlich habe. Es würde ein schöner Beitrag für die Propyläen sein.«[13] Caroline ergriff diese Chance, schriftstellerisch tätig werden zu können, sofort; jedenfalls konnte Humboldt in dem Antwortschreiben vom 26. August, dem er Carolines Beschreibung des Gemäldes von David beilegte, nach Weimar melden, sie werde für Goethe »in eben der Art« auch Schilderungen spanischer Bilder anfertigen.[14]

Caroline muss, kaum in Spanien angekommen, sich mit größtem Eifer in diese Aufgabe gestürzt haben. Bereits am 28. November 1799 konnte Humboldt Goethe mitteilen, Caroline arbeite mit aller Intensität an einer systematischen Beschreibung der Gemälde des Escorial, um am Ende eine Gesamtwürdigung der spanischen Schule geben zu können. »Das Ganze wird alsdann ein ziemlich beträchtliches Werk werden, denn schon jetzt hat meine Frau blos aus dem Escurial und dem neuen Schloß hier über 250 Artikel.«[15] Humboldt registrierte genau, wie fundamental der Unterschied in der Bildwahrnehmung und dem Kunsturteil zwischen Caroline und ihm selbst war: Während sie, so schreibt er an Goethe, in ihren Beschreibungen »einen deutlichen Begriff von der Komposition und der Stellung der Figuren zu geben«,[16] also ein Bild aus seinen Darstellungsprinzipien zu erschließen und zu beurteilen suche, könne er selbst sich schon deshalb nicht an ihrem Beschreibungsprojekt beteiligen, weil er gelernt habe, »wie schwer es ist, nur z. B. in der Poesie ein irgend sicheres Urteil zu haben, um auch über Bilder raten zu wollen.«[17] Dieser Satz begründet eine innerfamiliäre Aufgabenteilung, die in den nächsten dreißig Jahren, von Madrid über Rom und London bis Tegel, ihre Gültigkeit bewahren wird. Denn Humboldt konzedierte mit dieser Erklärung seiner Frau, dass er künftig allen ihren Urteilen über Werke der bildenden Kunst folgen werde, weil er selbst auf diesem Gebiet kein kompetentes Urteil besaß. Er hat sich bis zu ihrem Tod konsequent an diese Maxime gehalten (und ist auch erst danach Mitglied in der Kommission zur Einrichtung des Alten Museums geworden).

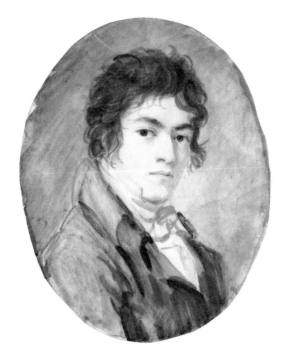

Gottlieb Schick, Selbstbildnis,
um 1800, Aquarell auf Elfenbein,
Staatsgalerie Stuttgart

Caroline von Humboldts Arbeit über die spanischen Gemäldesammlungen ist das größte schriftstellerische Werk, an dem sie sich jemals versucht hat, und so muss man es besonders bedauern, dass diese Schrift heute verschollen ist. Sie hat es Goethe nach ihrer Rückkehr aus Spanien von Paris aus zugeschickt, aber der wusste nichts mehr mit dem umfangreichen Text anzufangen, weil die *Propyläen* mittlerweile eingestellt waren. Daher ist denn – mit Ausnahme eines schmalen Auszugs, den Goethe unter dem Titel *Rafaels Gemälde in Spanien* 1809 in der *Jenaischen Allgemeinen Litteratur-Zeitung* zum Abdruck brachte – keine Zeile von Carolines großer Abhandlung überliefert. Erst am 21. November 1823 konnte Wilhelm von Humboldt seiner Frau melden, dass Goethe ihm das Manuskript zurückgegeben habe: »Dein spanisches Manuskript habe ich wieder, sehr schön in roten Cordouan eingebunden.«[18] Anschließend nahm Humboldt selbst den Titel des Manuskripts in ein handschriftliches Verzeichnis damals noch in Berlin befindlicher persönlicher Schriften mit der Bezeichnung »Beschreibung der Spanischen Gemälde von Caroline von Humboldt. Handschrift« auf; dies ist aber die letzte Spur, und man wird das Manuskript wohl zu den Kriegsverlusten rechnen müssen.[19] Dennoch: Für Caroline von Humboldts weiteres Verhältnis zur bildenden Kunst waren die Mühen, die sie mit diesem aufwändigen Vorhaben auf sich genommen hatte, keineswegs vergeblich. Denn es bedeutete für sie nichts Geringeres als eine Schule des Sehens, in der sie erst die bleibende Sicherheit ihres Kunsturteils erwarb. Der Text ihrer spanischen Kunstbeschreibungen ist zwar verloren und bleibt doch jeder ihrer späteren Äußerungen über die Malerei eingeschrieben. In Spanien hat sie Kunstwerke zu betrachten und zu beurteilen gelernt; in Paris, Rom und Berlin nimmt sie mit Hilfe der hier erworbenen Kenntnisse aktiv Einfluss auf das künstlerische Geschehen.

Schon in Paris öffnete sich das Haus der Humboldts jungen deutschen Künstlern, die im Lehratelier Jacques-Louis Davids ihre Ausbildung erfuhren. Am folgenreichsten erwies sich dabei die Verbindung zu Gottlieb Schick, einem der bedeutendsten Maler des deutschen Klassizismus, und dessen engstem Freund Friedrich Tieck, der später als Bildhauer Aufträge für den Bau des Weimarer Schlosses und des Schinkel'schen Schauspielhauses in Berlin realisierte. Gottlieb Schick, der sich der besonderen Förderung Davids erfreute,[20] konnte die dogmatische Fixierung der David-Schule auf die Nachahmung der Antike dauerhaft nicht genügen. So suchte er schon in Paris das klassizistische Dogma durch eine Neuorientierung an der Natur und eine

affektive Beseelung der Formensprache aufzubrechen – Tendenzen seiner künstlerischen Entwicklung, die erst in Rom zu voller Entfaltung gelangten und dort zu seinen großen Erfolgen führten, deren Höhepunkt die internationale Ausstellung auf dem Kapitol im Jahre 1809 mit der Verleihung des ersten Preises für sein Gemälde *Apoll unter den Hirten* bildete. Caroline hat sich später daran erinnert, dass Schick schon in Paris »täglich« im Haus der Humboldts verkehrt habe.[21] In Rom aber, wo die Wohnung der Humboldts im Palazzo Tomati in der Via Gregoriana rasch zum Zentrum einer Kunst- und Gelehrtenrepublik und zum wichtigsten Anziehungspunkt der deutschen Künstler aufstieg, intensivierte sich die Verbindung zwischen den Humboldts und Schick beträchtlich, zumal der republikanische Charakter des Humboldt'schen Kreises Schicks durch seinen Parisaufenthalt geprägten politischen Neigungen entgegenkam. Er, so schrieb er seinen Eltern im April und Mai 1803, der er »keinen hohen Titel« habe und »von geringem Herkommen« sei, genieße im Hause Humboldt »des Umgangs der geistreichsten Leute; das Haus des preußischen Ministers ist der Sammelplatz aller verdienstvollen Männer von Rom.« Kurz: Er werde »durch die Humboldt'sche Familie recht in die große Welt eingeführt« und »sehr in die Höhe gerückt«, was natürlich auch seine Auftragslage verbesserte. »Der Umgang junger Künstler, worunter sich nur ein einziger durch Talent auszeichnet, ist mir durch den Verkehr dieser geistreichen Familie fade geworden; und statt mit ihnen zu seyn, bringe ich meine Erholungsstunden mit Lesen zu.«[22]

In der unkonventionellen römischen Geselligkeit des Humboldt'schen Hauses entstand eine Form des republikanischen Austauschs über Kunst und Gelehrsamkeit, wie sie so in Deutschland nicht möglich war. Bildung entfaltete sich jenseits der Ständeschranken und überwand sie. Den Mittelpunkt dieser Republik von Künstlern und Gelehrten bildeten Caroline von Humboldt, die unermüdliche Förderin der Künste, und der Gentleman-Gelehrte Wilhelm von Humboldt, der im Studium von Charakter, Geschichte und Sprache der Griechen sein Bildungsideal einzulösen suchte: »das Ideal dessen, was wir selbst seyn und hervorbringen möchten.«[23] Die Wohnung der Humboldts war für die deutschen Künstler in Rom ein Utopia der Bildung, der Kunst und der Wissenschaft jenseits aller institutionellen Zwänge im Zeichen einer idealisierten Antike. Wollte man nach einem programmatischen Bild für dieses im Humboldt'schen Hause gelebte republikanische Bildungsideal suchen, so würde man es in Gottlieb Schicks preisgekröntem römischen

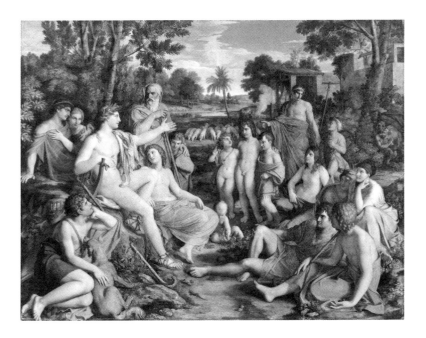

Gottlieb Schick, Apoll unter den
Hirten, 1806–1808, Öl auf Leinwand,
Staatsgalerie Stuttgart

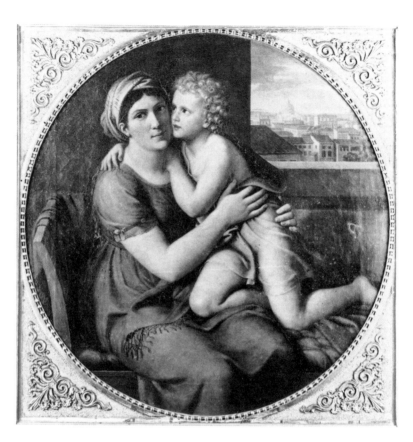

Gottlieb Schick, Caroline von
Humboldt und ihr Sohn Theodor,
1803/04, Öl auf Leinwand, ehemals
Schloss Tegel, Berlin, Kriegsverlust

Hauptwerk *Apoll unter den Hirten* finden: Der Gott des Lichtes und der Künste, der Musik und der Dichtkunst zieht durch seinen Gesang eine egalitäre Gemeinschaft, die Frauen und Männer, Alt und Jung umfasst, in seinen Bann und repräsentiert so die Idee einer ständeübergreifenden Bildung und Verbundenheit durch Kunst.[24]

Schick kam innerhalb des kulturpatriotisch grundierten Kulturförderungsprogramms der Humboldts in Rom die Aufgabe zu, neben Bertel Thorvaldsen, dem später Christian Daniel Rauch zur Seite trat, in der Skulptur und Johann Christian Reinhart in der Landschaftsmalerei die Überlegenheit der Künstler des Nordens auch auf dem Gebiet der Historienmalerei zu sichern. »Thorwaldsen als Bildhauer, Schick als Geschichtsmaler und Reinhart als Landschaftsmaler bleiben hier unstreitig die ersten unter den Nordländern«, so schrieb Humboldt am 25. Februar 1804 an Goethe.[25] Und schon im Jahr zuvor hatte Caroline in einem langen Brief, in dem sie ein erstes Panorama der aktuellen römischen Kunstlandschaft zeichnete, Goethe ihren Schützling Schick mit den Worten vorgestellt, er glühe von »inniger Liebe zur Kunst«, ja für ihn sei die Kunst das »Heiligste und Höchste«. »Er ist ordentlich fromm und behandelt die Kunst, wie manche Menschen die Religion.«[26] Die von Caroline erteilten Aufträge für die Humboldt'schen Familienporträts, die zu den schönsten Zeugnissen klassizistischer Bildniskunst überhaupt zählen, hatten nicht zuletzt die Funktion, Schick die materielle Basis für die Schöpfung der großen künstlerischen Konzeptionen seiner römischen Jahre vom *Dankopfer Noahs* (1804) bis zu *Apoll unter den Hirten* (1806–1808) zu sichern – Bildfindungen, bei denen man im Übrigen immer den geistigen Einfluss des Humboldt'schen Hauses voraussetzen darf.

Der Verlust der Schick'schen Porträts im Jahre 1945 hinterlässt die schlimmste Wunde, die Schloss Tegel in seiner Geschichte zugefügt worden ist. Und sie bleibt offen bis heute. Denn jedes von ihnen gehört nicht nur unabdingbar zur Geschichte der Familie Humboldt, jedes hat auch entscheidend beigetragen zur Geschichte und künstlerischen Entwicklung des Porträts in Klassizismus und Frühromantik, weil in jedem von ihnen Schick die Suche nach zeitgemäßen Konzeptionen des Bildnisses vorangetrieben und zu neuen formalen Lösungen gefunden hat. Dies geschah auf derart überzeugende Weise, dass sich bis weit ins 20. Jahrhundert hinein das Bildgedächtnis vieler, die vielleicht den Namen Schick selbst nicht kannten, dieser Gemälde erinnerte.

Im Jahre 1803 malte Schick zunächst Carolines Porträt mit ihrem Sohn Theodor: ein innig beseelter Ausdruck größter Mutterliebe, geschaffen in bewusster Anlehnung an Raffaels Madonnenbilder im Tondoformat mit Ausblick auf die römische Stadtlandschaft. 1805 folgte die gefeierte Ganzfigur der auf einer Gitarre spielenden ältesten Tochter Caroline, von der Schicks Freund Platner urteilte, »daß seit dem 16ten Jahrhundert kein Bildniß in diesem hohen Kunstsinne gemahlt worden ist«.[27] Die Intensität des seelischen Ausdrucks, die visuelle Präsenz des Spiels auf dem Instrument und damit einer der Gattung des Porträts sonst fremden akustischen Dimension, der Ausblick schließlich auf die Landschaft, von der die Dargestellte, gleichsam nach innen schauend, sich abwendet: All dies lässt das Porträt von Carolines lebenslangem Sorgenkind als ein »Schlüsselbild für Schicks gattungsübergreifende Werkpraxis«[28] erscheinen. Die Reihe wurde im Juni 1809 gekrönt durch das Doppelbildnis Adelheid und Gabriele von Humboldts, das Schick in Carolines Auftrag als Geschenk für Wilhelm von Humboldt malte, der schon 1808 aus Rom nach Berlin zurückgekehrt war. Es ist ein für die Entwicklung der Gattung des Porträts zentrales Werk: »In der betonten Ungezwungenheit der Darstellung der beiden Kinder, die in enger Vertrautheit, barfuß und in einer offenen Weinlaube vor der Natur gezeigt sind, werden die gesellschaftlichen Konventionen des Kinderportraits zugunsten des intimen Ausdrucks familiärer Liebe und einer den Kindern eigenen Natürlichkeit […] zurückgedrängt.«[29] In der Schlussphase der Arbeit an diesem Bild beschrieb Caroline selbst es am 17. Juni 1809 für ihren Mann mit klarem Blick für die Unterschiedlichkeit der dargestellten Charaktere: »Gabrielle lehnt an die Schwester. Das ist das Bild der lieben Fröhlichkeit, und ich möchte sagen der Wirklichkeit, so lieblich in sich beschränkt, so kindlich süß und zufrieden. Unbegreiflich wahr und tief hat Schick den Unterschied dieser beiden blühenden Gesichter aufgefasst. Das Geistige im Auge der Adelheid und um den Mund der ganz eigene Zug von Gefühl und bewegtem Gemüt. Es ist in der Natur ein Hauch, und selbst diesen hat sein Pinsel nachzuahmen gewußt.«[30] 1808 malte Schick überdies das Bruststück Caroline von Humboldts im antikisierend hellen Gewand, die Empire-Korkenzieherlocken mühsam von einer Art Vestalinnenschleier gebändigt, auch dies ein Wilhelm von Humboldt zugeeignetes Porträt.

Caroline hat alles dafür getan, die Karriere Schicks zu fördern und das materielle Auskommen des gesundheitlich Gefährdeten, der schon bald nach seiner Rückkehr nach Deutschland im Jahre 1812, nur 35 Jahre alt, starb,

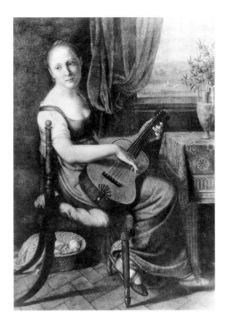

Gottlieb Schick, Caroline von Humboldt mit Gitarre, 1805, Öl auf Leinwand, ehemals Schloss Tegel, Berlin, Kriegsverlust

Gottlieb Schick, Adelheid und Gabriele von Humboldt, 1809, Öl auf Leinwand, ehemals Schloss Tegel, Berlin, Kriegsverlust

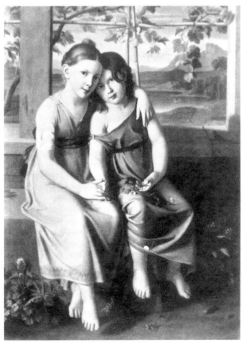

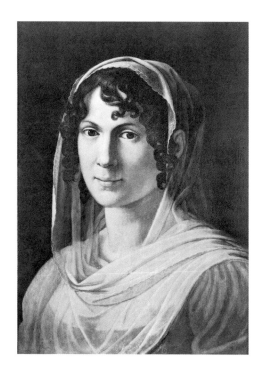

Gottlieb Schick, Caroline von
Humboldt mit Schleier, 1808, ehemals
Schloss Tegel, Berlin, Kriegsverlust

Gottlieb Schick, Theodor von
Humboldt, 1808, Privatbesitz

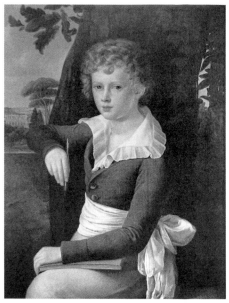

durch ihre Porträtaufträge zu sichern. Es muss ihr immer bewusst gewesen sein, dass sie damit die künstlerische Entfaltung des größten deutschen Porträtisten nach Anton Graff und die Entwicklung der Gattung des Bildnisses insgesamt entscheidend geprägt hat. Schick selbst hingegen hat seine Porträts nur als lästigen Broterwerb eingeschätzt, der ihn von seinen großen Historienbildern abhielt. In dem Briefwechsel zwischen Wilhelm und Caroline von Humboldt bleiben die Porträts in den kommenden beiden Jahrzehnten ein beständiger Bezugspunkt der ehelichen Verständigung. Aber sie repräsentieren nur einen Ausschnitt aus der praktischen und ideellen Förderung, die Caroline dem Künstler zuteil werden ließ und die sich in ihrem gesamten Spektrum heute kaum mehr rekonstruieren lässt. In der 1813 nach Schicks Tod erschienenen Schrift *Über Schicks Laufbahn und Charakter als Künstler* seines Freundes Ernst Zacharias Platner ist zum Beispiel vermerkt, die »vorzüglichste seiner Landschaften« besitze Frau von Humboldt;[31] es handelt sich um die 1808 entstandene *Südliche Landschaft mit der Erziehung Achills*, die seit 1950 in der Staatsgalerie Stuttgart hängt. Was sonst noch an Kunstwerken mag sich zwischen 1803 und 1810 in der römischen Wohnung der Humboldts befunden haben? Als sie die Nachricht von Schicks Tod erhalten hatte, fasste Caroline von Humboldt ihre Trauer in einem Schreiben vom 6. Juni 1812 an Friedrich Gottlieb Welcker in die Worte: »Sein Tod hat mich unaussprechlich geschmerzt.«[32]

In der Zeit von Carolines erstem Romaufenthalt war die Auftragslage für die Künstler nicht zuletzt durch den Verlust der englischen Kundschaft aufgrund der Kontinentalsperre außerordentlich schwierig. Nicht selten kann man in Carolines Briefen aus Italien Sätze wie jenen lesen, den sie über den berühmten Landschaftsmaler Joseph Anton Koch am 25. März 1809 an ihren Mann schrieb: »Wegen Koch wünschte ich sehr, man könnte ihm helfen, seine Not ist groß«.[33] Von der warmherzigen Anteilnahme an den Geschicken der in Rom ansässigen Künstler künden auch ihre Briefe an den Landschaftsmaler Johann Christian Reinhart, die 1999 im Hamburger Antiquariatshandel aufgetaucht sind.[34] Umso größer war die Dankbarkeit der Künstler für die Unterstützung und Förderung, die ihnen im Hause Humboldt zuteil wurde. Das schönste in Schloss Tegel aufbewahrte Zeugnis für diese Dankbarkeit ist Christian Daniel Rauchs Sitzskulptur *Adelheid von Humboldt als Psyche*, das Tonmodell erhielt Caroline am 23. Februar 1810 als Geschenk Rauchs anlässlich ihres 44. Geburtstags. Es war Rauch immer bewusst, dass ihm ohne das

diplomatische Geschick Wilhelm von Humboldts am Berliner Hof und die affektiv-lebenspraktische Zuwendung Carolines schwerlich die einzigartige Karriere gelungen wäre, die ihn aus bescheidensten Verhältnissen zum gefeierten und erfolgreichsten deutschen Bildhauer seiner Epoche aufsteigen ließ. Noch am 26. Juli 1809 schrieb Caroline in einem Brief an ihren Gatten über Rauch: »Wie wird er aber leben, wenn ich fort bin? Das verstehe ich nicht, Quartier, Essen und Wäsche ganz frei – wie soll das künftig werden? Gott, ich möchte recht reich sein und ginge immerfort in meinen perkalenen Kleidern – aber um den Leuten so recht zu helfen!«[35] Rauch wusste wohl selbst nicht, wie er nach dem Weggang der verehrten Freundin in Rom weiterleben sollte; jedenfalls nannte er den Abschied von Caroline in einem Brief an seinen Freund, den dänischen Maler Ludwig Lund, vom 13. Oktober 1810 »das traurigste Ereignis« seines Lebens: »die geringste Erinnerung an den Augenblick der Trennung auf den Bergen jenseits Florenz bringt mich aus aller Fassung und um alle Laune«.[36] Als Caroline von Humboldt am 26. März 1829 in Tegel starb, notierte Rauch in dankbarer Erinnerung an seine römischen Jahre in seinem Tagebuch: »Dort wie überall war ihr Haus der Sammelplatz gebildeter und geistreicher Menschen. Anspruchslos und einfach, wohlthätig auf dieselb. Art. Die hiesige Gesellschaft verliert wesentlich durch das Aufhören dieses Familienkreises. Künstler erfreuten sich besonders des Wohlthuns und Schutzes dieses Hauses.«[37]

Ihre Dankbarkeit für Carolines Beistand haben die Künstler in Rom auf schönste Weise jeweils an ihrem Geburtstag zum Ausdruck gebracht. Exemplarisch sei aus Carolines Brief an Humboldt vom 24. Februar 1810 zitiert, in dem sie über den Ablauf ihres 44. Geburtstags berichtet: »Thorwaldsen hat mir eine niedliche Zeichnung geschenkt, Eberlein eine Aussicht auf den Aventin, was mich wirklich sehr gerührt hat, denn ich war in dem Fall gewesen, ihm einige kleine Gefälligkeiten zu erweisen, und Rauch ein klein Basrelief, Mars und Venus, sehr hübsch und Adelheids Figur, erst in Ton, sitzend in natürlicher Größe, mit einem Schmetterling in den lieben Händchen. Die Ähnlichkeit des Kopfes ist auffallend und schön genommen, die Jugendlichkeit, Kindlichkeit und Reinheit der Gestalt ist sehr schön, sie ist halb bekleidet, nur Nacken, Arme und Brust sind bloß. Du kannst wohl denken, daß sie nie dazu gesessen hat, als bloß zum Kopf, allein er hat ein Modell, genau wie Adelheid an Alter und Wuchs. Wenn es angeht, will ich sie in Marmor machen lassen.«[38] Die letzten Sätze geben deutlich zu erkennen, dass die Verbindung

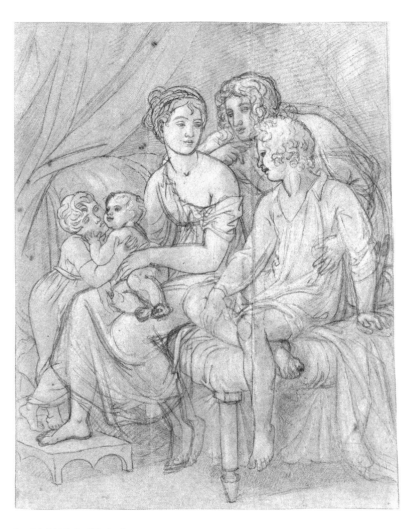

Gottlieb Schick, Fünf Kinder der
Familie Humboldt, 1803, Bleistift,
mit Deckweiß gehöht, auf rötlichem
Bütten, Staatsgalerie Stuttgart

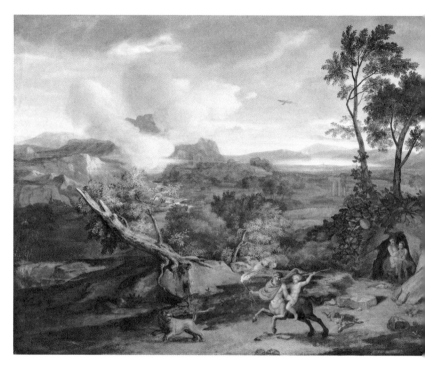

Gottlieb Schick, Südliche Landschaft
mit der Erziehung Achills, 1808, Öl auf
Leinwand, Staatsgalerie Stuttgart

von Porträt und antikisierender Nacktheit – im Jahre 1808 auf künstlerisch wie erotisch überwältigende Weise von Antonio Canova erprobt in der Liegeskulptur der Paolina Borghese als Venus Victrix[39] – ein Jahr später im Falle der Skulptur eines zehnjährigen Mädchens als kaum weniger problematisch empfunden wurde. Das Werk konnte wie bei seinem Vorbild nur dadurch legitimiert werden, dass das Individuelle durch allegorische Beigaben überhöht wurde zum Ideal: hier durch den Schmetterling, den Blütenkranz und den Granatapfel zur Psyche als dem Inbegriff jungfräulicher Spiritualität. Dennoch: Eine Skulptur wie diese war nicht für die Augen einer breiteren Öffentlichkeit bestimmt. So wurde denn die 1826 entstandene Marmorausführung im Grünen Kabinett, dem Wohnzimmer Carolines, und nicht in den repräsentativen Räumen des Schlosses aufgestellt – ähnlich wie Canovas zur Venus gesteigerte Paolina die Schlafgemächer der Villa Borghese zierte.

Die Effizienz der Humboldt'schen Förderungsstrategien im Falle Rauchs lässt sich im Übrigen auch ex negativo bestimmen, anhand des Misserfolgs und der Enttäuschung derer, die sich einer solchen Unterstützung nicht erfreuen konnten. Dass Friedrich Tieck, der wohl begabteste Generationsgenosse Rauchs, ein enger Freund Schicks und in Paris häufiger Besucher des Humboldt'schen Hauses, in späteren Jahren nicht dessen Protektion genoss, hat sich auf seine gesamte Laufbahn ausgewirkt. Nur ein Zeugnis hierfür: Als Tieck sich 1829 in einem Brief an seine Schwester Sophie über seine »unangenehme Lage« in Berlin neben dem übermächtigen Rauch beklagte, schrieb diese zurück, sie habe dies längst vorausgesehen. Rauch sei als »völlig unwissender Mensch« mit »mässigem Talent« nach Rom gekommen und habe dann »mit Bedienten Klugheit« sich Ansehen verschafft; »er versteht die kleinen Künste sich in den Zeitungen loben zu lassen, wie er in Rom die Kunst verstand, sich bei der Frau v Humboldt geltend zu machen.«[40]

In den repräsentativen Räumen von Schloss Tegel dominierte immer die Welt der antiken Idealität. Auch zu deren Entfaltung trug Caroline, über ihre Förderung junger Künstler hinaus, Entscheidendes bei. Ihr gelang – um nur ein Beispiel zu erwähnen – im Jahre 1809 die Erwerbung des aus dem 2. Jahrhundert stammenden Brunnenaufsatzes mit der Darstellung des Dionysosknaben und des Hermes, auf den der Besucher im Vestibül trifft. Und sie war es auch, die nach intensiven Debatten unter ihren Künstlerfreunden die Entscheidung zur Restaurierung des Brunnens durch Ergänzungen in Marmor fällte. Mit welcher Entschlossenheit Caroline ihre römischen Erwerbungen

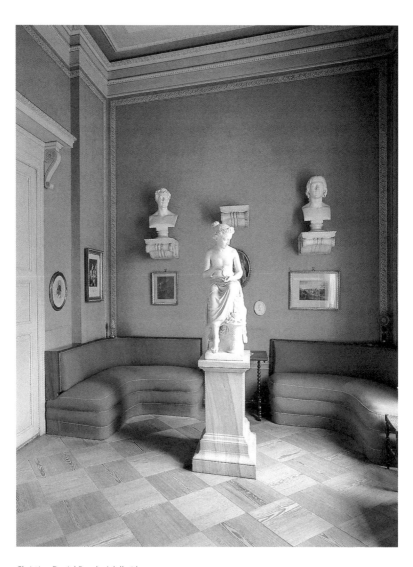

Christian Daniel Rauch, Adelheid
von Humboldt als Psyche, um 1810,
Marmor, Schloss Tegel, Berlin

zumal nach der Rückkehr Humboldts nach Berlin plante, kann man exemplarisch ihrem Brief vom 18. März 1809 an den zuhause gerade an den finanziellen Verhältnissen der Familie Verzweifelnden – am 4. März 1809 adressierte Humboldt den Satz »Unsere Familie steht wirklich ungeheuer schlimm.«[41] an seine Gemahlin – entnehmen: »Ich könnte jetzt einen schönen Kauf tun. Der bekannte Faun, der Bacchus, zwei Konsulstatuen, der Scipiokopf, eine Ara und noch ein schlechter Kopf sind von einem Römer für 350 Skudi gekauft worden, und er will sie ums Doppelte verkaufen.« Ein Schnäppchen also. Doch dann ruft sie sich zögernd zur Ordnung und sieht von dem Kauf vorerst ab, freilich mit einer Formulierung, die sich so liest, als fordere sie Humboldt dazu auf, ihr gegen jedwede ökonomische Vernunft doch die Erwerbung zu gestatten: »Aber bei den Umständen, die Du mir schreibst, scheint es mir doch nicht ratsam, denn Du mußt ja geradezu das Geld borgen und verzinsen.« So also könnte es gehen! Und weil es tatsächlich so gehen könnte und sie auf der anderen Seite die »Erziehung und Versorgung der Kinder« nicht aufs Spiel setzen möchte, ruft sie sich abermals zur Ordnung, indem sie sich daran erinnert, dass sie in Rom von Humboldts vollständigem königlichen Gehalt lebt. Plötzlich kommt ihr die Frage in den Sinn: »Von was lebst Du aber eigentlich?«[42] Eine berechtigte Frage in der verzweifelten politischen Lage Preußens im Jahre 1809! Ich zitiere sie auch deshalb, um damit bewusst zu machen, dass die Kunstkäufe der Humboldts insgesamt und Carolines engagierte Förderung junger Künstler vor dem Hintergrund durchaus begrenzter geldlicher Möglichkeiten betrachtet werden müssen.

In den Jahren 1817 bis 1819, in die Caroline von Humboldts zweiter Romaufenthalt fällt, hatten sich die finanziellen Verhältnisse der Humboldts zwar erheblich verbessert, andererseits stand der Ausbau von Schloss Tegel an, der ab 1819 bedeutende Mittel verschlingen sollte. Dennoch gelang es Caroline von Humboldt innerhalb kürzester Zeit, ihre Wohnung im Palazzo Tomati, wo die Familie Humboldt schon bis 1810 gelebt hatte, erneut zum Zentrum des deutsch-römischen Kunstlebens zu erheben. Sie konnte dabei einerseits an bestehende persönliche Verbindungen zu den großen Protagonisten des Klassizismus – insbesondere zu Thorvaldsen und Rauch, zu Koch und Reinhart – anknüpfen. Andererseits öffnete sie sich mit Neugier und Aufgeschlossenheit den künstlerischen Intentionen der jungen Romantiker, frei und unabhängig von allen programmatischen Festlegungen, so dass sie in allen Ausformungen deutsch-römischen Kunstschaffens, von den dogmatischen

Nazarenern bis zu deren ebenso entschiedenen Gegnern, den Beweis für eine einzigartige deutsche Kunstblüte in Rom erkennen konnte. Bereits am 27. Juni 1818 schrieb Dorothea Schlegel an ihren Gatten Friedrich, man müsse wünschen, Frau von Humboldt komme bald von einem Bäderaufenthalt in Nocera zurück, »ganz besonders wegen der deutschen Künstler, die sie auf das grosmüthigste und verständigste unterstützt und ihre wahrhafte Gönnerin ist. Sie hilft, wo sie immer kann.«[43] In diesem Kontext erwähnte Dorothea Schlegel eigens Aufträge an ihre Söhne Johannes – eine Verkündigung des Engels an Maria – und Philipp Veit. Und am 3. Juli desselben Jahres steigerte sie ihr Lob für Carolines unvoreingenommenes Mäzenatentum: Zwar habe diese sich »mit Leidenschaft« gegen die Konversion junger Künstler zum Katholizismus ausgesprochen, aber sie bewahre doch in den künstlerischen und religiösen Auseinandersetzungen innerhalb der programmatisch zerrissenen deutschen Künstlerschaft in Rom eine strikte »Unpartheylichkeit«, was nicht zuletzt den eine Erneuerung der deutschen Kunst aus dem Geiste des Katholizismus anstrebenden Nazarenern zugutekomme. »Wahr aber ist, dass ohne Ni(e)buhr und die Humbold sehr viele von ihnen gar nicht durchkämen; namentlich Sutter, Eggers, der jüngere Schadow und Cornelius.«[44]

Schon bald bildete sich bei Caroline eine Gedankenfigur heraus, der sie nicht ohne Stolz anhing, dass nämlich die Grundlagen für das Florieren der deutschen Kunst in Rom schon zehn Jahre zuvor während ihres ersten Aufenthalts in ihrer Wohnung im Palazzo Tomati gelegt worden seien. In einem ausführlichen Brief vom 20. Juni 1817 an ihren Freund Friedrich Gottlieb Welcker stellte sie diesem die Schlüsselfiguren der römischen Kunstszene in Kurzporträts vor, zunächst die Etablierten, Koch und Reinhart, Rohden und Thorvaldsen (»als Künstler ein Gott«, »der größte Bildhauer seit Michelangelos und Donatellos Zeiten«), danach die Jungen, Ridolfo und Wilhelm Schadow, Friedrich Overbeck, Peter Cornelius und Philipp Veit. Ihr kunsthistorisches Resümee lautet: »Was die Deutschen betrifft, könnte man sagen, daß Schick als Märtyrer für eine bessere Schule gefallen ist. Er hat unstreitig den ersten Anstoß gegeben.«[45] Die Prophetin und Förderin dieses Märtyrers aber war Caroline von Humboldt gewesen; in ihrem Domizil war gesät worden, was inzwischen als nationale Kunstblüte aufgegangen war.

Haben die jungen deutschen Künstler in Rom Carolines Wirken abweichend beurteilt? Sie haben jedenfalls, auch wenn sie sich gewiss nicht in der direkten Nachfolge Schicks sahen, seiner Gönnerin unbedingte Achtung, ja

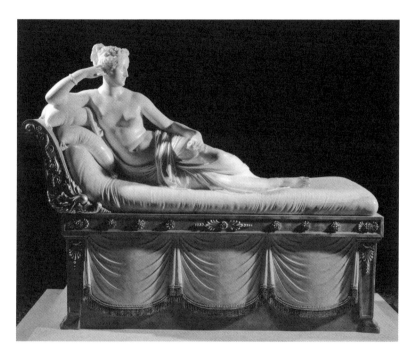

Antonio Canova, Paolina Borghese als
Venus Victrix, 1805–1808, Marmor,
Villa Borghese, Rom

Karl Friedrich Schinkel, Das Atrium
von Schloss Tegel mit dem antiken
Brunnenaufsatz im Zentrum, 1823/24,
Zeichnung, Kupferstichkabinett, Berlin

Verehrung gezollt, nicht allein aufgrund ihrer großzügigen Aufträge, sondern vor allem aus Respekt vor ihrem künstlerischen Sachverstand. Ich zitiere exemplarisch aus einer Mitteilung Julius Schnorrs von Carolsfeld an seinen Vater vom 23. September 1818: »Jetzt bin ich sehr oft bei der Baronesse Humboldt, welche eine sehr gescheite, sinnvolle Frau ist. [...] Die Alte [sie war damals 52 Jahre alt] nimmt ganz erstaunlichen Antheil an der Kunst, läßt viel arbeiten und bezahlt trefflich. Hätte ich bei meiner Ankunft ihr ein Gemälde zu zeigen gehabt, so wäre ich vielleicht auch mit einem Auftrag beehrt worden, da sie mich nicht ungern hat und nun auch an meiner Arbeit Gefallen findet (Sie hat mich schon einige Male besucht). Jetzt hat sie aber schon zuviel und kostspielige Bestellungen bei Malern und Bildhauern ge- macht, als daß sie sich ferner auf etwas einlassen könnte. Doch habe ich sie darum nicht minder lieb, sie ist eine seltne Frau.«[46] Fünf Monate später erhielt auch Schnorr von dieser »seltnen Frau« zehn Dukaten für eine von ihm angefertigte Porträtzeichnung Gabriele von Humboldts. Später erinnerte sich der Maler: »Sie zeigte eine solche Teilnahme für uns, bekümmerte sich mit solcher Sorgfalt um das Wohl des einzelnen (und wußte zu helfen, wo es not tat) daß wir sie nicht anders denn als Mutter betrachten konnten. Jahraus, jahrein waren eine Menge Künstler entweder für sie oder aber durch sie be- schäftigt.«[47]

»Sie ist eine seltne Frau«, so urteilte der 24jährige Künstler voller Be- wunderung über die damals fast dreißig Jahre ältere Caroline von Hum- boldt – und er hatte recht damit. Denn ihre unstillbare Neugier auf jüngste Entwicklungen in der Kunst, ihre unbegrenzte Bereitschaft, bisher unent- deckte Talente zu fördern und deren Ateliers aufzusuchen, ihre Kennerschaft und ihr Qualitätsbewusstsein, ihre Fähigkeit zur Vermittlung zwischen den älteren Künstlern wie Thorvaldsen und Koch und den jungen Vertretern der nazarenischen Schule, ihre grundsätzliche Liberalität schließlich gegenüber den unterschiedlichsten Tendenzen und Strömungen in der deutschen Kunst (bei wachsender Neigung allerdings, die künstlerischen Entwicklungen in Frankreich und Italien abzuwerten), all dies machte Caroline von Humboldt in der damaligen Kunstlandschaft zu einer tatsächlich raren Erscheinung. Ihre Offenheit und Kennerschaft bestätigten sich schließlich auf beein- druckende Weise bei ihrer Begegnung mit Carl Philipp Fohr: ihrer größten Entdeckung nach Gottlieb Schick. Auf den 22jährigen Fohr, den atembe- raubend talentierten Zeichner und Landschaftsmaler und überdies rüden

Gegner der Nazarener, deren künstlerischen Intentionen Caroline durchaus nicht ablehnend gegenüberstand, war die »seltne Frau« schon im Winter 1817/18 und vor allem bei dem großen Abschiedsfest aufmerksam geworden, das die deutschen Künstler Ende April 1818 dem bayrischen Kronprinzen Ludwig in der Villa Schultheiß vor der Porta del Popolo gaben; sie rühmte Fohrs dort ausgestellte Bilder sogleich in einem Brief an ihren Mann: »Die Landschaften beinah allein von Fohr, einem Heidelberger, ausgeführt, hatten etwas ungemein Romantisches und Schönes«.[48] Sie muss sich sofort dazu entschlossen haben, den hochgewachsenen jungen Mann, dessen langes Haar ebenfalls ihr Wohlgefallen fand, so entschieden zu fördern wie vor ihm nur Schick und Rauch. Fohr plante zu dieser Zeit bereits seine Rückreise nach Darmstadt. Mitte Mai besuchte sie mit ihren Töchtern sein Atelier und zeigte sich von Fohrs Werken so »entzückt«, dass sie schon am nächsten Tag ein für ihre Kinder bestimmtes römisches Landschaftsbild in Auftrag gab, zu Fohrs »Verwunderung« unter Zusicherung eines Honorars in Höhe von »800 fl.«, das ihm ermöglichte, seine Rückfahrt nach Deutschland noch einmal zu verschieben[49] – ein Beschluss, der sich freilich bald als tragisch erwies. Am 29. Juni, zwei Monate nach dem Künstlerfest, badete Fohr zusammen mit Künstlerfreunden im Tiber; hilflos mussten sie mit ansehen, wie Fohr vor ihren Augen ertrank. In zwei bewegenden Briefen vom 1. Juli und vom 13. August 1818 hat Caroline ihrem Mann Fohrs tragischen Tod geschildert, den sie auch hier als den »vielversprechendsten aller hiesigen jungen Künstler im Fach der Landschaftsmalerei« bezeichnet.[50] Im ersten Schriftstück heißt es: »Er war 22 Jahre alt, das ausgezeichnetste Talent, was in seinem Fach hier war, er wäre mit der Zeit auch Historienmaler geworden. Seine letzte Zeichnung, am Vormittage des 29. gemacht, ist ordentlich vorbedeutend. Er hatte den Ritter Hagen aus dem Nibelungenlied gemacht, der an dem Flusse weilt, an dem die Nixen ihm den Tod, den unabwendbaren, verkündigen, der seiner harrt – und den Abend fand er ihn in der Strömung der Tiber, für die er nicht gut genug schwimmen konnte!«[51] Diese Zeichnung hat Caroline von Humboldt posthum erworben; auch sie gehört zu den Verlusten, die Schloss Tegel kurz nach Kriegsende erlitten hat. An ihren Sätzen beeindrucken jedenfalls erneut die Sicherheit des künstlerischen Urteils über die Bedeutung des Landschaftsmalers Fohr und die Klarheit, mit der Caroline dessen sich anbahnende Wendung hin zur Historienmalerei erkannte, die der frühe Tod verhinderte.

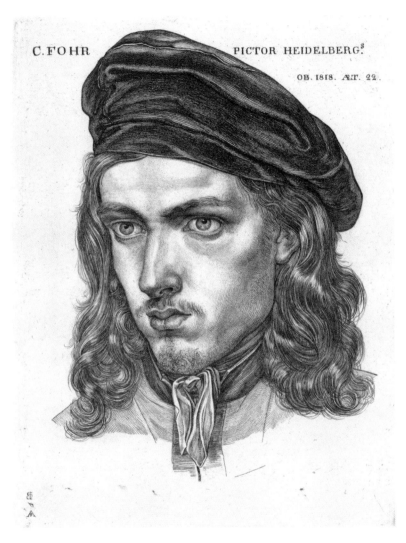

Samuel Amsler nach Carl Barth,
Gedächtnisbild Carl Philipp Fohr, 1818,
Kupferstich

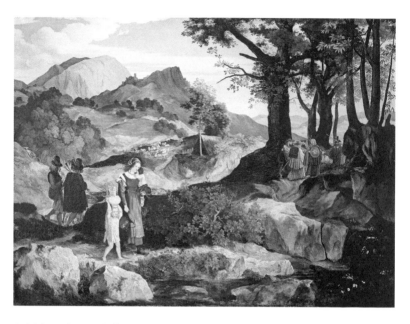

Carl Philipp Fohr, Landschaft bei Rocca
Canterano im Sabinergebirge, 1818, Öl
auf Leinwand, Privatbesitz

Carl Philipp Fohr war ein streitbarer Kopf. Er hatte sich im Heidelberger Studentenmilieu robuste Manieren angewöhnt, die den Umgang mit ihm nicht immer einfach gestalteten. Dies gibt Anlass, auf einen weiteren Aspekt von Carolines Wirkung auf junge Künstler zu sprechen zu kommen: Die lebensklug freundliche, taktvolle und erfahrene Frau hatte mit ihrer Selbstsicherheit und Gefühlsklugheit ganz offenbar einen sittlich mäßigenden und sozial kultivierenden Einfluss. Es besteht jedenfalls kein Grund, an den Aussagen zu zweifeln, die sich in Carolines zweitem großen Bericht an Humboldt über Fohrs Tod finden. Sie stützt sich dabei besonders auf Erzählungen des Bildnis- und Historienmalers Heinrich Lengerich, eines Freundes und Schülers von Wilhelm Wach, dem das bekannte Altersporträt Carolines mit der Spitzenhaube zu verdanken ist. Auch diese beiden gehörten in Italien zu ihrem engsten Kreis. Caroline hebt in diesem Brief hervor, in Rom habe nach Fohrs Tod das einhellige Urteil vorgeherrscht, dass kein Maler diesen »an Phantasie und eigentümlicher Auffassung der Natur erreichte.« Dann spricht sie von ihrem eigenen Effekt auf den Künstler: »Ich sollte eine besondere Zuneigung zu ihm haben. Man gab ihm allgemein einige Roheit und Streitsucht schuld. Seit einigen Monaten hatte er das abgelegt, er war auffallend mild und fein im Umgang geworden, und zu Lengerich hatte er einmal im Winter gesagt, er wäre jetzt glücklicher als er je gewesen wäre, seitdem er zu mir kommen dürfte, denn nun hätte er doch einen Zweck, warum er sich all das Heidelberger Studentenwesen abgewöhnte, er fühle wohl, wie das gar nicht in die Nähe edler Frauen passe, und man solle ihm gewiß nichts mehr der Art vorzuwerfen haben. Ich übte eine Gewalt über ihn aus, die er sich gar nicht zu erklären wisse, aber der er gern folge.«[52] Wenn Caroline selbst auf den duellerprobten Fohr eine derart intensive seelisch-sittliche Wirkung entfaltete, kann man leicht ermessen, welch tiefe Spuren sie in den zarten Nazarenerseelen von Schnorr, Veit und Wilhelm Schadow hinterlassen haben muss.

Nur unter Schmerzen ist Caroline von Humboldt im Sommer 1819 von Rom, ihrer zweiten Heimat, nach Berlin zurückgekehrt. Und sicher ist ihr die Wiedereingewöhnung in die nüchternen preußischen Verhältnisse nach den Karlsbader Beschlüssen bedeutend dadurch erleichtert worden, dass sie viele der von ihr in Rom geförderten jungen Künstler in Berlin wiedertraf – manche von ihnen als Mitarbeiter am Schinkel'schen Schauspielhaus, das 1821 eingeweiht wurde. Wer die nach ihrer Rückkehr geschriebenen Briefe liest, wird sich des Eindrucks nur schwer erwehren können, dass sie die durch den Bau

des Schauspielhauses ausgelöste Berliner Kunstblüte als Fortsetzung sowie
Erfüllung ihres römischen Förderungsprogramms für begabte junge Künstler
empfunden hat. Am 27. November 1819 schildert sie ihrem Freund Alexander
von Rennenkampff: »Viele meiner römischen Bekannten sind hier, Wach,
Veit, Schadow, Rauch und Tieck. Mit ihnen ist ein reges, Berlin bisher frem-
des Kunstleben hier erwacht, an dem sich wohl nach und nach ein Publikum
erziehen wird.«[53] Und am 22. Januar 1820 meldet sie Welcker: »Die Zurück-
kunft des jüngeren Schadow, Wach, Veit, die alle hier arbeiten, hat eine neue
Tätigkeit in allen Kunstangelegenheiten hier zuwege gebracht.«[54] Sie schreibt
damit die Erneuerung der Berliner Kunst gerade den Künstlern zu, denen sie
bei ihrem zweiten Romaufenthalt besondere Förderung zuteil hat werden
lassen: Wilhelm Schadow, den sie dort drei Porträts ihrer Töchter hat malen
lassen, Wilhelm Wach, der ihr eigenes Bildnis fertigte, Philipp Veit, den Sohn
ihrer Freundin Dorothea Schlegel, die schon zuvor Caroline eine Gönnerin
ihrer Kinder nannte (von Philipp Veit stammen schöne Porträtzeichnungen der
Humboldttöchter Adelheid und Gabriele) – ihr römisches Netzwerk verlegte
sich nach Berlin und gestaltete dessen Kunstlandschaft um. Am 21. Dezember
1822 schrieb Caroline ihrer Freundin Friederike Brun nach Kopenhagen, der
Maler Johann Friedrich Lund, ein gemeinsamer Bekannter seit den ersten Jah-
ren in Rom, »würde viel Freude haben hier [in Berlin] zu seyn. Rauch, Schinkel,
Tieck, Wichmann, Schadow u. Wach und mehrere jüngere Künstler bringen viel
Leben in das Gebiet der Kunst u. es entstehen viel schöne Werke.«[55] Zur Blüte
klassizistischer und romantischer Kunst in Berlin hat also die hocheffiziente
praktische Förderung begabter Künstler durch eine »seltne Frau« mit über-
schaubaren finanziellen Mitteln und hoher künstlerischer Kennerschaft, die
sich immer wieder bei der Identifikation junger Talente bewährte, entschei-
dend beigetragen. »Was in Berlin alles geschieht können Sie kaum glauben.
Es ist gegen vor 20 Jahren nicht mehr dieselbe Stadt«, schrieb Caroline am
14. Dezember 1822 in einem Brief an den damals in Rom tätigen Kupferstecher
Ferdinand Ruscheweyh[56] mit dem Stolz derjenigen, die genau wusste, dass
sie daran ihren Anteil besaß. Ruscheweyh selbst hatte an der Tatkraft dieser
Kunststrategin schon deshalb keinen Zweifel, weil sie auch den Absatz seiner
Kupferstiche nach italienischen Tre- und Quattrocentisten durch die Gewin-
nung zahlungskräftiger Subskribenten in Deutschland umsichtig organisierte.

Und Wilhelm von Humboldt? Er hat Caroline, auf deren künstlerisches
Urteil er vertrauen durfte, gewähren lassen, ohne – so weit sich dies rekons-

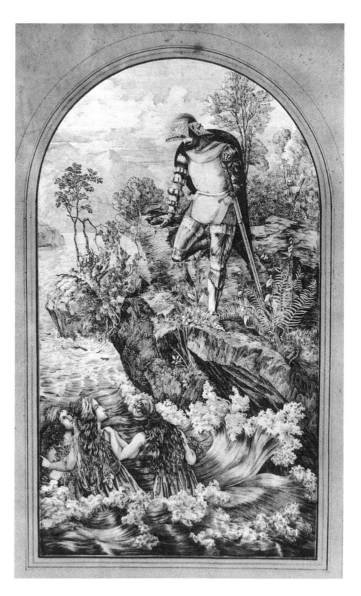

Carl Philipp Fohr, Hagen und die
Donaunixen, 1818, Zeichnung, ehemals
Schloss Tegel, Berlin, Kriegsverlust

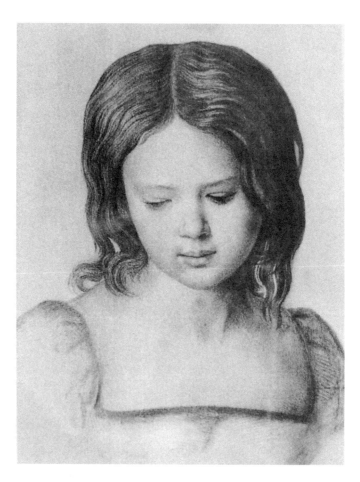

Philipp Veit, Gabriele Humboldt, 1812,
Zeichnung, Kriegsverlust

truieren lässt –ihre Entscheidungen je negativ beeinflusst zu haben. Dabei mussten ihm, der immer ein Klassizist blieb und religiösen Erlösungsversprechen gleichgültig gegenüberstand, das im Alter wachsende Spiritualitätsbedürfnis seiner Frau und ihre dem Zeitgeschmack folgende Hinwendung zu religiösen Bildthemen doch wohl eher fremd geblieben sein. Aber auch hier hat er sich darauf beschränkt, anstelle eigener Auffassungen Caroline mit einem Hauch von Süffisanz die herben Urteile Goethes über die religiös-patriotische Kunst der Romantiker und seine grobe Verwerfung aller Madonnendarstellungen in der Malerei zu übermitteln: »jede gemalte Madonna sei nur eine Amme, der man die Milch verderben möchte (höchsteigene Worte) und die Raphaelschen stäken im gleichen Unglück.«[57] Sie hat das zur Kenntnis genommen und sich doch in ihrem Standpunkt über die jüngsten Kunstentwicklungen durch Goethes klassizistische Intransigenz nicht beirren lassen. Warum hätte sie dies auch tun sollen – zumal ihr Humboldt zehn Jahre später, am 30. Juli 1819, aus Weimar mitteilen konnte: »Von dem wohltätigen Einfluß, den Deine Anwesenheit in Rom auf die Künstler ausgeübt hat, sprach er [Goethe] unaufgefordert mit großer Lebendigkeit.«[58] Der wohltätige Einfluss einer seltenen Frau: In diese Wendung lassen sich die förderlichen Wirkungen Caroline von Humboldts auf die Kunst ihrer Zeit bringen, deren bleibende Resultate sich 250 Jahre nach ihrer Geburt an keinem Ort schöner darstellen als in Schloss Tegel. Es könnte also Caroline nicht anders als Wilhelm von Humboldt die Worte gesprochen haben, mit denen das Sonett *Spes* beginnt:

Ich lieb' euch, meiner Wohnung stille Mauern,
Und habe euch mit Liebe aufgebauet;
Wenn man des Wohners Sinn im Hause schauet,
Wird lang nach mir in euch noch meiner dauern.

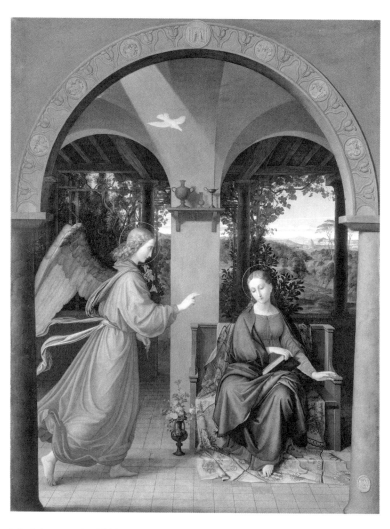

Julius Schnorr von Carolsfeld,
Verkündigung, 1820, Öl auf Leinwand,
Alte Nationalgalerie, Berlin

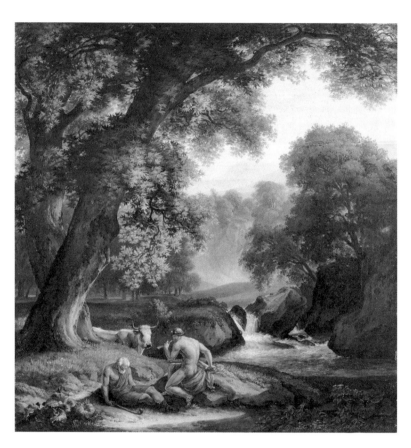

Johann Christian Reinhart,
Landschaft mit Merkur, Argos und Io,
um 1805, Öl auf Leinwand, Museum
der bildenden Künste, Leipzig

AUS BRIEFEN
DER CAROLINE VON HUMBOLDT

An Johann Wolfgang von Goethe, Rom, 20. April 1803[59]

Aber seit einem Monat schon haben wir auch dafür das köstlichste Wetter und ganz Rom duftet von Orangeblütengeruch. Ich brachte diese Woche mit meinem Mann und Reinhart[60] drei Tage auf dem Lande zu, wo es sehr schön ist, und wo ich mir einen Vorschmack vom Sommeraufenthalt geholt habe. Reinhart ist mir von allen hiesigen deutschen Künstlern als Mensch der liebste. Sein einfaches, stilles und derbes Wesen flößt Vertrauen und Zuneigung ein und ich vermute, wir werden recht genau bekannt werden. Als Künstler ist er sehr vorzüglich und drückt, wie es mir scheint, seine Individualität auf eine merkwürdig starke Weise in seinen Bildern aus. Sie sind ernst, kräftig und voll, vielleicht sind sie sogar letzteres im Uebermaß. Er hat Anwandlungen von Trägheit, und solch eine Periode hat er gerade jetzt. Allein er hat eben auch jetzt ein fertiges, großes, ganz vortreffliches Bild bei sich, was Lord Bristol gehört, in dem man ihn beurteilen kann. Das Bild stellt einen Wald vor. Es ist unmöglich, schönere, frischere, vollere und doch dabei durchsichtigere Bäume, eine reichere Vegetation in Pflanzen und Kräutern, eine lebendigere und kräftigere Natur zu sehen. Alles ist nach ihr studiert. Er erlaubt sich kein Detail aus dem Kopfe. Seine Bilder haben dadurch eine Wahrheit und eine Fülle, die unbeschreiblich ist. Sie beruhigen, wie das Bild der Natur selbst es tut. Dieses große Gemälde, was etwa 10 Palmen lang und 6 hoch sein kann, hat er sich mit 200 Zechinen bezahlen lassen. Er wünschte es noch einmal zu machen und sagte mir einmal: »Ich würde es jetzt viel besser machen, denn ich habe seitdem noch viel gelernt, auch war ich krank und unbeholfen, als ich es machte und hatte eine schlimme Hand.« [...] Sie fragen nach einem Stuttgarter Maler hier in Ihrem Briefe. Es gibt deren zwei. Professor Hetsch,[61] der ein großes Bild für den Herzog von Würtemberg malt, und sein ehemaliger Schüler Schick,[62] ein ganz junger Mensch, der zu derselben Zeit, wie wir in Paris waren, drei Jahre dort studierte. Hetsch hat zu seinem

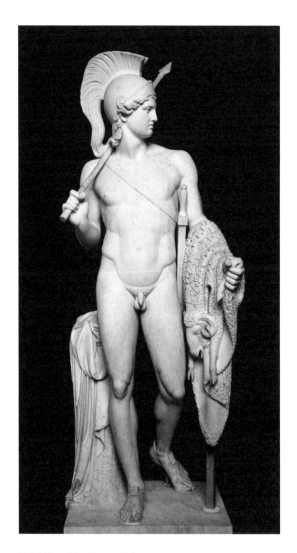

Bertel Thorvaldsen, Jason mit dem
Goldenen Vlies, um 1828, Marmor,
Thorvaldsen Museum, Kopenhagen

Bilde den Theseus gewählt, wie er dem Oedipus die Töchter zurückbringt, es ist über Lebensgröße, aber die Größe macht es nicht aus, es ist schlecht und ungeschickt, die Figuren sind nicht zusammen, die rote Draperie des Theseus überschreit alles Uebrige, der Oedipus hat die Physiognomie eines gemeinen Bettlers, die Töchter sind flach und charakterlos; er reist in kurzem ab und macht den Pendant zu seinem Bilde in Wien, und ich beneide nicht den Besitzer dieser Bilder. Schick ist noch sehr jung, es ist ein graziöses, in sich jugendliches Wesen, er hat, ohne schön zu sein, eine schöne Physiognomie, die an eine längst vergangene Zeit erinnert, er glüht in sich von inniger Liebe zur Kunst und wenn ich [an] ihm einen Fehler kenne, so ist es der, daß er zu zögernd im Unternehmen ist. Er möchte es – nicht aus Eitelkeit – sondern aus Respekt für das, was ihm das Heiligste und Höchste ist, gleich ganz gut, ganz vollkommen, ganz ohne Tadel machen, und macht darüber zu wenig. Er ist ordentlich fromm und behandelt die Kunst, wie manche Menschen die Religion. Ich wünsche, daß er gezwungen werde zu malen, und er wird in kurzem viel leisten. […] Ich kann nicht endigen, obgleich mich eigentlich die Zeit drängt, ohne Ihnen noch von einem Dänen Thorwaldsen[63] zu sprechen, der seit sechs oder sieben Jahren hier ist. Mein Mann hat, glaube ich, schon von seiner Figur geschrieben. Sie ist seitdem geformt und er fängt sie bereits in Marmor an. Ich lege Ihnen eine flüchtige Zeichnung davon bei, damit Sie eine deutlichere Idee haben mögen. Ich möchte sie vor Ihre Augen hinzaubern können, denn sie ist das schönste, was neuerlich ist gemacht worden. Die Figur ist etwas über große Lebensgröße, ich denke etwa sieben Fuß, wie sie einem Heldencharakter zukommt, der Kopf ist vortrefflich, ernst, jugendlich, still und voll Ausdruck und Würde. Die ganze Gestalt ist durchaus eins, leicht und bewegt, stark, in der höchsten Kraft und ganz, ganz entfernt von jeder Spur von Roheit. Wenn, wie ich es hoffen will, eine schöne Bearbeitung des Marmors nun noch zu allen den Vorzügen, die sie hat, zu dem reinen Verhältnis aller Teile hinzukommt, so wird sie eine vollendete Statue werden. Ein Engländer Hope hat sie bestellt und gibt dem Künstler, der in seiner Bescheidenheit kaum das Notwendigste forderte, 200 Zechinen mehr als er verlangte. Den Marmor mit eingerechnet gibt Hope 800 Zechinen.

An Friedrich Gottlieb Welcker, Rom, 16. Dezember 1808[64]

Thorwaldsen hat seinem Mars Arme angesetzt, und fürs erste hat er die
Idee aufgegeben, eine Gruppe daraus zu machen. Es ist eine treffliche Figur
geworden, und nur der Ärmlichkeit der Zeit ist es zuzuschreiben, daß er
noch keine Bestellung dafür in Marmor hat. Sein Adonis ist lieblich und
harmonisch, er führt ihn in Marmor für den Kronprinzen von Bayern aus.
Seitdem hat er nichts Neues gemacht, es müßten Kleinigkeiten sein. Rauchs[65]
Orpheus ist, nachdem er viel daran studiert und gebessert hat, besser ge-
worden, als ich geglaubt hatte. Außerdem hat er einige Büsten vollendet und
sinnt auf eine neue Arbeit. Aber der Winter ist so hart, so schrecklich kalt,
daß die armen Bildhauer fürchterlich in den feuchten Studien leiden. Schick
hat seinen Apoll unter den Hirten vollendet, die Apolls-Figur ganz und sehr
glücklich geändert, und seit 6 Wochen ist dieses treffliche Bild, von dem Sie
eine umständliche und zweckmäßige Beschreibung, die von Graß herrührt,[66]
in deutschen Blättern, wahrscheinlich im Morgenblatt, finden werden, im
Palast Rondanini nebst 2 schönen Landschaften, Carolinens Portrait, einem
Christus, der den Kelch segnet, ein Bild, was er für Kohlrausch[67] gemacht hat,
und dem kleinen Bildchen von mir mit Theodor auf dem Schoße, ausgestellt,
und alle diese Gemälde, vorzüglich aber das zuletzt vollendete und Caro-
linens Portrait, erhalten großen Beifall, und ich möchte beinahe sagen, man
zollt ihnen Bewunderung.

An Wilhelm von Humboldt, Rom, 3. Juni 1809[68]

Zu Deinem Geburtstag, mein teures Herz, habe ich Dir ein Geschenk machen lassen, das ich Dir freilich wohl erst in Berlin darbringen werde. Spät oder früh, weiß ich aber gewiß, wird es Dich freuen. Es ist das Bild der Adelheid und Gabrielle in einer Gruppe von Schick gemalt. Es ist vielleicht das Schönste, was Schick gemacht hat, und wird an Ausführung Carolinens Porträt übertreffen. Ich hoffe, Du schiltst nicht mit mir, ich will auch weiter keine Ausgaben machen, aber es war mir sehr süß, Dir dies Bild machen zu lassen und ein Angedenken ihrer kindlichen Schönheit zu erhalten. Hätten wir doch eins von Wilhelm![69]

An Wilhelm von Humboldt, Rom, 17. Juni 1809[70]

Ich bin heut mit Adelheid wieder bei Schick gewesen, und er hat noch viel in ihren Kopf hineingearbeitet. Er, der sonst nicht ausnehmend bewundernd und lobend ist, kann sich nicht satt reden über das Sinnige dieses Geschöpfchens und alles, was jetzt nur noch leise von werdender Form darin angedeutet ist. Gabrielle lehnt an die Schwester. Das ist das Bild der lieben Fröhlichkeit, und ich möchte sagen der Wirklichkeit, so lieblich in sich beschränkt, so kindlich süß und zufrieden. Unbegreiflich wahr und tief hat Schick den Unterschied dieser beiden blühenden Gesichter aufgefasst. Das Geistige im Auge der Adelheid und um den Mund der ganz eigene Zug von Gefühl und bewegtem Gemüt. Es ist in der Natur ein Hauch, und selbst diesen hat sein Pinsel nachzuahmen gewußt.

An Franz Riepenhausen, Wien, 24. Mai 1811[71]

Die Nachricht der bedenklichen Krankheit des guten Schick geht mir unbeschreiblich nahe. Wenn doch jemand mir gesagt hätte, ob er ernstlich denkt, Rom auf einige Zeit zu verlassen und mit oder ohne seine Familie? Veit[72] und Loder[73] sind nun auch längst angekommen. Die Mutter des ersteren wartet schon sehnsuchtsvoll auf Briefe von ihrem Sohne.

Ich fürchte, Ihr freundlicher Zirkel hat bei der Ankunft dieses Briefes sehr durch die Abreise Werners[74] und Schlossers[75] gelitten? Grüßen Sie beide, wenn sie noch bei Ihnen sind, herzlich von mir, so auch Ihren Bruder, Thorwaldsen, Schick ebenfalls, falls er in Rom ist, Eberlein[76] und alle, die sich gütigst meiner erinnern.

Rauch geht es sehr gut in Berlin, er arbeitet mit Erfolg und ist allgemein gern gesehen, wie er es als Mensch und als Künstler so sehr verdient. Nur zieht der Magnet bei ihm nicht nach Norden, sondern nach Süden. Ich hoffe, im Herbst kommt er zu Ihnen zurück.

Schreiben Sie mir, ich bitte, in einem Moment Muße, was es Neues bei Ihnen gibt. Ich meine, wie Sie wohl denken können, Neues von Bildern, Zeichnungen und Bildhauerei, sowohl bei Ihnen selbst als andern, auch ob merkwürdige Statuen ausgegraben sind.

Leben Sie wohl und glücklich in Ihrem schönen Lande und vergessen Sie nicht die, die einzig in jener Erinnerung leben.

An Franz Riepenhausen, Berlin, 17. November 1814[77]

Auf meiner Herreise blieb ich sechs Tage in Heidelberg, um die Gemälde-
sammlung zu sehen, die die Gebrüder Boisserée[78] in Köln und der umliegen-
den Gegend zusammengebracht haben, alles altdeutsche Sachen, meist vor
Albrecht Dürers Zeiten.

Schöneres kann man in der Art nicht sehen, die Zeichnung scharf und be-
stimmt wie in der altflorentinischen Schule und die Gewänder weniger steif
als in der Zeit Albrecht Dürers.

Eins von diesen Bildern[79] (allein es sind deren drei Zimmer voll) stellt den
heiligen Christoph, den riesengroßen Mann vor, wie er das Christuskind
durch den Strom trägt. Es ist nur ein kleines Bild, allein es wird ein großes
durch die Behandlung. Den Strom hat der Maler in den Vorgrund und in die
Tiefe des Bildes hin perspektivisch genommen. Sein linkes Ufer fließt an
einer Bergkette hin, die denn auch natürlicherweise sich perspektivisch in
die Ferne hinzieht, im Hintergrunde verkündigen lichte Wolken, von unten
herauf golden beleuchtet, die Nähe der aufgehenden Sonne, die Nacht ent-
flieht nach dem Vorgrund des Bildes zu, in diesem Vorgrund schreitet der
mächtige Heilige im brausenden Wasser, die Wellen brechen sich im röt-
lichen Schimmer, der von seinem purpurnen Mantel drinnen wiederstrahlt,
er stützt sich auf seinen Stab, man sieht, wie er mit Mühe gegen das Wasser
sich stemmt und wie schwer er an dem Kinde trägt, welches ihm kräftig und
doch schwebend auf den Schultern sitzt und sich mit dem linken Händchen
in seinen Haaren festhält, indem es zugleich die rechte Hand und besonders
die zwei Finger wie zur Bekräftigung aufhebt.

Man sieht, daß das Kind sagt: »Christophorus, du trägst den Herrn der
Welt.« Die Klarheit des ewigen Lebens geht dem Geprüften nun auf, das fühlt
man, dies ist das letztemal, daß er mit den Wellen kämpft – ich kann Ihnen
nicht sagen, welch ein geheimnisvoller und doch klarer Sinn in dem Bilde aus-
gesprochen ist, man bleibt bezaubert davor stehen.

Zur Rechten sieht man die Einsiedlerhütte, in der der Heilige lebte und von
wo aus er den Wandrer nach der Legende über den reißenden Strom trug.

Eins der allermerkwürdigsten Bilder in der Sammlung ist der Tod der Jung-
frau,[80] zu der sich nach der Verheißung des Herrn alle Jünger einfanden, von
nah und von fern. Sie ist eben verschieden, es fliegt wie ein letzter Anhauch
des Lebens über die erbleichenden Lippen. Stirn und geschlossene Augen

Dieric Bouts, Der heilige
Christophorus, um 1465, Öl auf Holz,
Alte Pinakothek, München

Joos van Cleve, Der Tod Mariae, um
1515/23, Öl auf Holz, Alte Pinakothek,
München

sind vollkommen ruhig, in den Zügen des Mundes ist noch eine leise Ahnung irdischer Schmerzen; der heilige Johannes nimmt ihr eben die brennende Kerze aus der rechten Hand, ein andrer bringt das geweihte Wasser, ein andrer Rauchwerk, zwei treten soeben in die Tür. Aber alle sind nur mit der eben Verklärten beschäftigt, man sieht, ihren letzten Blick aufgefasst zu haben, ist ihnen das einzig Wichtige; bewundernswürdig ist die Kunst des Malers, der das erblichene Gesicht der göttlichen Mutter, in einen weißen Schleier gehüllt, auf einem weißen Kissen ruhend, aber in einer hochroten Umgebung, durch Bettvorhänge und Bettdecke so herrlich herausgehoben hat, daß man weiter nichts ansehen kann. Sehr kunstverständig schien es mir, daß er durch die zwei Kerzen, die zur rechten Seite, die die Sterbende eben loslässt, und eine zur rechten, die ein Jünger hält, das Köpfchen wie in einen Rahmen gestellt hat.

Ich möchte, Sie könnten das Bild sehen, ich habe viele Stunden davor gesessen und konnte nicht wieder weg.

An Wilhelm von Humboldt, Rom, 23. Dezember 1817[81]

Schrieb ich schon von einer jugendlichen weiblichen Figur, die Thorwaldsen eben jetzt, und zwar in wenig Tagen, gemacht hat? Die Restauration der letzten äginetischen Statue[82] gab ihm die Idee dazu. Von modernen Bildhauern hat man nie so etwas gesehen. Es ist ganz etwas Neues. Die Figur stellt eine Hoffnung vor, in der rechten Hand hält sie eine Granatblume, der Blick ruht darauf, als hoffte er still auf die Frucht, mit der linken hebt sie das schöne Gewand. Die Bekleidung ist ungemein schön. Die ganze Statue hat etwas Lichtes, Hohes, Stillbewegtes, als träte sie einem vom Fußgestell entgegen. Es ist etwas durchaus Neues, nie Gesehenes, sie macht sich in allen Linien, und wie man sie auch wendet, gleich schön. Ich möchte sie wohl in Marmor besitzen.

An Friederike Brun, Rom, 29. Dezember 1817[83]

Ich bin gut mit allen sie mögen Neu oder Altkatholisch sein, oder Protestanten, wenn sie nur gute Menschen u. gute Künstler sind. Zu diesen guten Künstlern muß ich allerdings einige katholisch gewordene rechnen, aber sie sind es im Geist der Liebe. Auch muß man eins über diese jungen Leute nicht vergessen was wahr ist u. gar vieles in ihrem Uebertreten entschuldigt. Erinnern Sie sich (denn Sie und ich wir müssen bis auf eine Kleinigkeit von Jahren von demselben Alter sein) erinnern Sie sich nicht wie die Kinder vor 20. Jahren aufwuchsen, beinah ohne Religionsunterricht, beinah ohne Mahnung an das Höhere, als eine gewisse kränkliche Sentimentalität. Nun, die jungen Leute, die vor 20. Jahren, 10. 12. bis 14. Jahre alt waren, von denen sind einige hier katholisch geworden weil sie als sie hierher kamen, garnichts waren. Dahin gehören Overbeck;[84] Wilhelm Schadow[85] u. a. m. – Sie haben nichts irdisches damit bezweckt, sie leben einzig ihrer Kunst gewidmet, gut, sanft, u. bescheiden als Menschen. Was will man mehr? Als Künstler sind diese Katholiken mit die besten Künstler. Wilhelm Schadow hat ein seltnes Talent u. Gefühl für die Farbe, sein liebendes Gemüt spricht sich in seinen Bildern aus, sie haben die Innigkeit die in ihm wohnt. Overbeck zeichnet u. componirt mit außerordentl. Reinheit u. Correktheit. Ein gewisser religiöser u. sittlicher Sinn waltet über allem was aus ihm hervorgeht. – Philipp Veit, der Sohn der Schlegel, hat die außerordentlichsten Fortschritte hier gemacht die man noch je an einem Künstler bemerkt hat. Zwischen seinem ersten u. zweiten Bilde liegen nicht 3. Monate welches der effective Zwischenraum war, sondern 3. Jahre. Johann sein Bruder[86] arbeitet mühsamer, aber tief wie es sein ganzes Wesen ist. Diese beiden Veits waren Juden u. wurden katholisch als sie Christen wurden. Cornelius[87] ist ein außerordentl. Zeichner – groß ernst u. mannichfaltig in der Composition. Der Marquis Massimi läßt jetzt Cornelius u. Overbeck seine Villa bei Porta St. Giovanni ausmahlen, Cornelius mahlt das Gedicht des Dante, Overbeck das des Tasso. Mehrere Cartons sind dazu fertig, es wird eine außerordentl. gehaltvolle Mahlerei. – Was fatal ist, ist das Hin u. Hertragen unberufener unter den Künstlern. Dadurch sind viele verfeindet u. fühlen sich verletzt. Das ist ein Jammer.

Johann Friedrich Overbeck, Joseph
wird von seinen Brüdern verkauft,
1816/17, Fresko aus der Casa Bartholdy,
Alte Nationalgalerie, Berlin

Peter Cornelius, Joseph deutet
die Träume des Pharao, 1816/17,
Fresko aus der Casa Bartholdy, Alte
Nationalgalerie, Berlin

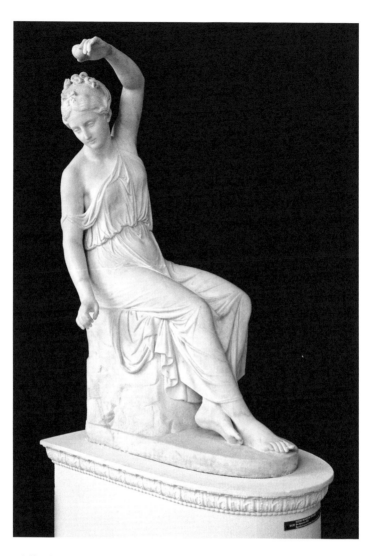

Ridolfo Schadow, Spinnerin, 1816–1818,
Marmor, Alte Nationalgalerie, Berlin

An Wilhelm von Humboldt, Rom, 1. Januar 1818[88]

Der junge Schadow[89] hier, der Bildhauer nämlich, ist in einem sehr bedenklichen Gesundheitszustand, allein seiner Gesundheit wegen müsste er im Frühjahr von hier weggehen. Sein Bruder, der Maler, mit dem ich bei Gelegenheit der Porträte genauer bekannt geworden bin, ist wirklich ein guter und liebenswürdiger Mensch. Rom und die Werke und Gebilde unsterblicher Kunst haben ihn ganz, aber auch ganz von der einfältigen Eitelkeit geheilt, mit der er damals bei uns in Wien war. Er ist hier katholisch geworden, und viele eifern deshalb gegen ihn, allein zu seiner und der Entschuldigung manches anderen, wie namentlich Overbeck, der auch die Religion verändert hat, muß man sagen, daß diese jungen Leute eigentlich ohne allen religiösen Unterricht in die Höhe gewachsen waren – und nicht alle Menschen können das ertragen. Ich weiß von diesen beiden ziemlich genau und bestimmt, daß für sie das Katholischwerden eigentlich Christlichwerden gewesen ist. Dieser Wilhelm Schadow hat ein sehr liebevolles Gemüt, etwas Schwärmerisches im Blick, was sich alles auch wieder in seinen Gemälden ausdrückt. Der selige Schick hatte gleich ein schönes Talent in ihm erkannt, und Thorwaldsen sagt mir täglich, wie viel höher er als Künstler als sein Bruder, der Bildhauer, steht.

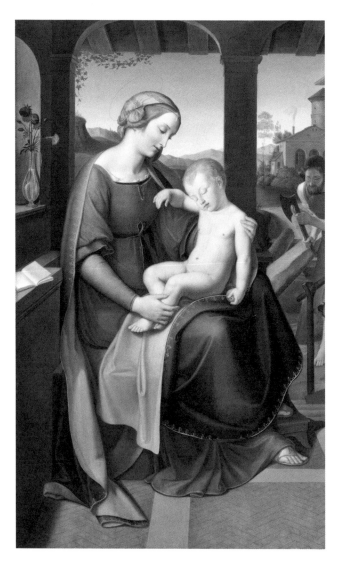

Wilhelm Schadow, Die Heilige Familie
unter dem Portikus, 1818, Öl auf
Leinwand, Neue Pinakothek, München

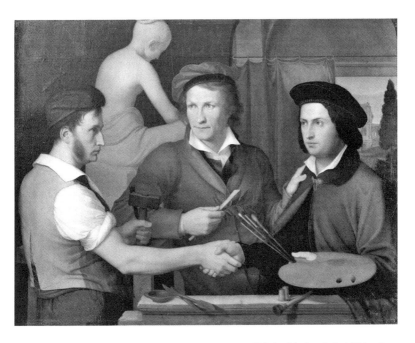

Wilhelm Schadow, Selbstbildnis mit
seinem Bruder Ridolfo Schadow und
Bertel Thorvaldsen, 1815/16, Öl auf
Leinwand, Alte Nationalgalerie, Berlin

An Wilhelm von Humboldt, Rom, 23. Februar 1818[90]

Auf meinen Geburtstag zurückzukommen, die Künstler in corpore, die des Hauses nämlich, hatten mich eingeladen, den Mittag mit ihnen zu essen, und die, die mich beschenkt haben, sind folgende. Der älteste Schadow[91] mit drei Blättern nach seinen drei kleinen weiblichen, sehr gelungenen Statuen und einer Zeichnung nach seinem Basrelief, der Maler mit einer sehr schönen Zeichnung, eigene Komposition, Jakob, wie er seine Söhne segnet. Rusche-weih[92] mit seinem Blatt nach Domenichino aus Grotta ferrata und dem Titelblatt zum Faust. Wach[93] mit einer ganz kleinen Zeichnung nach der Kopie des Rafael bei Lucian,[94] wovon das Original bei Bourke sein soll. Lengerich[95] mit einer kleinen Kopie in Öl nach Giorgione, Lund[96] mit dem Brustbild Porträt Augusts,[97] Thorwaldsen mit einer sehr schön gezeichneten Madonna und einem antiken Ring, der alte Baron[98] mit einem goldenen Ring, in dem Amicizia steht.

Ferdinand Ruscheweyh, Titelkupfer zu
Peter Cornelius' Faust-Illustrationen,
1816, Radierung

An Friedrich Gottlieb Welcker, Rom, 8. Mai 1818[99]

Alles ist schön hier. Politisch genommen ist nicht alles erfreulich, aber schön, schön ist das ewige Rom in seinem Verfall noch immer. An den Künstlern muß man seine besondre Freude haben, vor allem an den Deutschen und an Thorwaldsen. Der hat, seitdem ich schrieb, viel gemacht, überhaupt in den 11 Monaten, seit ich nun hier bin: 1. eine Tänzerin, 2. einen sitzenden Hirten, 3. die Statue der Hoffnung, 4. bis 6. eine Gruppe der Grazien, 7. einen sitzenden Merkur, der dem Argus aufpasst, um ihn zu töten.[100] Was soll ich Ihnen sagen! Seine letzte Figur ist immer die schönste, sein Merkur aber in seinem Charakter schön wie der berühmte Meleager[101] in seinem. Seine Hoffnung hat er gemacht, *mußte* sie aus innerem Drange machen, sagt er, während daß er die Restauration der Aeginetischen Statuen besorgte. Alle diese Statuen sind keine Kinder der Mühe, sondern der Liebe und der Lust, und über eine jede müsste ich Ihnen Bogen voll schreiben. Rauch, der seit dem 28. April von Carrara aus hier ist, ward wie versteinert, als er den Merkur sah, diesen echten Göttersohn. Außerdem hat Thorwaldsen Aeginetische und andre Restauration großer Werke aus dem Altertum gemacht und ein Stück Basrelief zu einem 200 Fuß langen Fries, den der Kronprinz von Bayern bei ihm bestellt hat: Die Geschichte der Religion von der Verkündigung des Engels an bis zur Auferstehung. Er hat mit dem Ende begonnen und die drei Marien dargestellt, wie sie zum Grabe des Erlösers kommen, um den Leichnam zu salben, und den Engel sitzend darauf finden, der ihnen zuruft: »Er ist auferstanden!« Von Büsten, die er gemacht hat, will ich nur die des Kronprinzen nennen, die ungemein schön, ein wahres Meisterstück ist. Was sagen Sie zu dieser Produktivität?

Wilhelm Schadow hat 3 Porträts meiner 3 Töchter gemacht. Am letzten, Carolinens Porträt, malt er noch. Sie sind von Ähnlichkeit und Anordnung und Eigentümlichkeit alles, was man irgend machen kann. Er hat noch überdem ein andres Porträt einer römischen Beauté gemacht und eine heilige Familie. Eine größere Komposition, die Parabel der Bibel des verlorenen Sohnes, verglichen mit einem Schaf, das sich verirrt hat, eine wunderbar geglückte Komposition, wird er künftig in 2 Bildern für uns ausführen. Von Thorwaldsen bekomme ich die Statue der Hoffnung in Marmor. Außerdem habe ich einige kleine Aquisitionen gemacht, eine alte Kopie nach Raffael, vielleicht von Giulio Romano, und einige Kopien machen lassen, die gut geglückt sind. Wenn

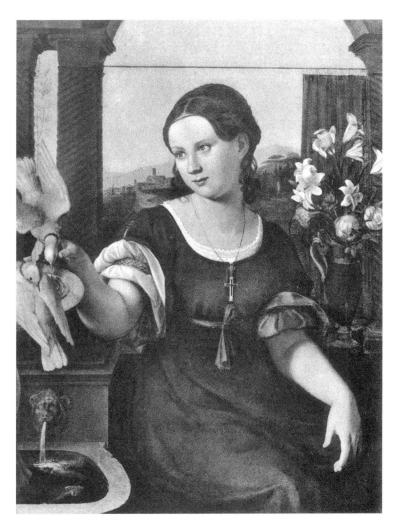

Wilhelm Schadow, Gabriele von
Humboldt als Braut, 1817, Öl auf
Leinwand, ehemals Schloss Tegel,
Berlin, Kriegsverlust

Sie mich einmal wieder in Berlin besuchen, werden Sie ein geschmücktes Haus finden; denn unsre Marmorsachen sind auch angekommen. Der älteste Schadow, der Bildhauer,[102] macht auch schöne Sachen und führt prächtig in Marmor aus. Ein jugendliches Figürchen, das spinnt, ist besonders niedlich. Cornelius hat nun einen doppelten Ruf: als Direktor der Akademie in Düsseldorf und nach München, um 3 Säle auszumalen. Er hofft, beides vereinigen zu können und hat seine hier übernommene Arbeit aufgegeben. Overbeck zeichnet fortwährend an seinen Kartons und denkt, im Julius mit Malen den Anfang zu machen. Johann Veit hat ein schönes Bild, die Geburt des Heilandes und die Anbetung der Hirten gemacht. Philipp Veit hat große Fortschritte gemacht und wird ein braver Kolorist werden. Wach aus Berlin, der erst seit 9 Monaten hier ist, malt ein heiliges, sehr schönes Bild. Ich kann sie Ihnen nicht alle nennen. Es sind gegen 30 Preußen und über 100 deutsche Künstler hier, und in jeder Art sehr bedeutende Menschen. Fohr[103] aus Heidelberg, den Ihre Erbgroßherzogin hier studieren läßt, ist unter den jüngeren Landschaftmalern der allerbedeutendste. Ich lasse ihn eine Landschaft machen. Koch[104] malt herrliche Bilder, allein etwas zu hart wird er mir in der Farbe. Rohden[105] hat unendliche Fortschritte gemacht und bringt in seine schön empfundenen Bilder eine seltene Ausführung.

An Christian Daniel Rauch, Bagni di Nocera, 23. Juli 1818[106]

Den 16ten sind Wach, Lengerich, Lund u. Rambout[107] einen ganzen Tag u. eine Nacht hier gewesen, u. sind dann von hier mit Ruscheweih den ich überredete mitzugehen, nach Assisi und Perugia gegangen, wo sie das herrlichste gesehen u. Ruscheweih den 22ten Abends zurückgekommen ist. Sie haben in Assisi Ihre Zettelchen u. Weisungen gefunden, u. sind ganz entzükt von allem gesehenen. Im Oktober denk ich es auch zu sehen. Die Herren brachten viele u. sehr schöne Durchzeichnungen mit aus Orvieto, Spoleto, St.Marino u.s.w. sie waren alle wohl aber noch sehr traurig über Fohrs Verlust. Der Leichnam des Armen ist den 3ten July, eine Miglie unterhalb St. Paul gefunden u. Abends v. allen Deutschen, auch Niebuhr,[108] begleitet, bei der Piramide[109] beerdigt worden. Bunsen[110] soll eine schöne Rede u. sehr zweckmäßige Stellen aus den Briefen des Apostel Paulus über ihn gesprochen haben. Ach daß er dahin ist! unglaubliche Kunstschätze, besonders wichtig für Künstler, haben sich in seinen Mappen gefunden, u. ein unbegreiflicher Fleiß in solcher Jugend. Wer es gesehen sagt mir es sey ganz unbegreiflich wie er das Alles habe machen können. Seine armen Eltern werden nun wohl wissen daß sie ihn für diese Welt verloren haben.

An Christian Daniel Rauch, Rom, 27. August 1818[111]

Ich bin den 8ten August zurükgekommen nachdem ich 3. Tage in Perugia u. 2. in Assisi gewesen bin und reichen Kunstgenuß gehabt habe. Dieß Assisi allein fasst ja eine ganze Epoche der Kunst ein und eine eigne Welt bewegt sich um einen. Man weiß gar nicht; soll man die Menschen die das alles hervorbrachten soll man ihre Werke mehr lieben? Welche Gemüthlichkeit, welche Tiefe des Lebens, welche ergreifende Wahrheit spricht einen daraus an. Nein, die sind nicht gestorben die solche Spuren ihres Daseins hinterlie-ßen. Was sie in Wahrheit u. Liebe dachten das berührt mit lebendigem Geist in Wahrheit u. Liebe wieder das Gemüth deßen der es betrachtet und in sich das trägt was sie verstehen macht. Mit Mühe riß ich mich von Assisi los. Wir wohnten bei dem Sänger wo auch Sie abgetreten waren. In Perugia sah ich bei dem Graf Connestable das Original meiner kl. Madonna v. Rafael,[112] welch ein süßes Bild! in den Kirchen vorzügl. in S. Agostino, in der Confraternidá von S. Domenico sahen wir trefliche Bilder Pietros, dann der Cambio![113]

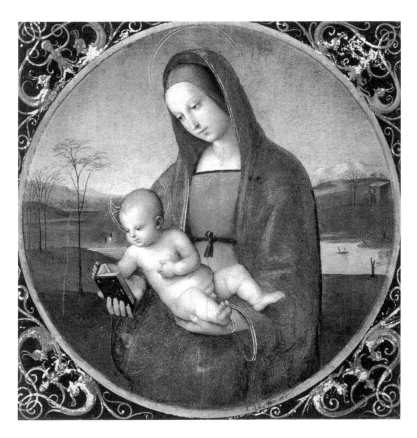

Raffael, Madonna Conestabile, 1504,
Öl auf Holz, auf Leinwand übertragen,
Eremitage, St. Petersburg

An Christian Daniel Rauch, Rom, 17. Oktober 1818[114]

W. Schadow hat liebliche Bilder aus Perugia mitgebracht. Ich bitte Sie dafür zu sorgen daß Schinkel[115] dem Wilhelm Schadow so bald möglich auf seine Vorschläge antworte, grüßen Sie Schinkel, u. bitten ihn auch in meinem Nahmen darum, denn es werden dem W. Schadow einige Anträge auf Arbeiten diesen Winter gemacht, u. er weiß nun nicht ob er sie annehmen oder ablehnen soll. Geht Schinkel in seine Anträge ein u. sendet ihm Maaße so muß er schon den künftigen Winter auf seine Compositionen u. Cartons anwenden, reflectirt Schinkel aber nicht auf ihn, möchte er die andren Arbeiten nicht ablehnen. Ich meinerseits wünschte sehr daß es mit einer großen Arbeit in Berlin mit ihm zu Stande käme. Was Sie dazu beitragen können thun Sie gewiß auch.

An Alexander von Rennenkampff,[116] Burgörner, 4. Juni 1822[117]

Ich liebe im Fach der Landschaften nichts als die aller, allertreueste Nachbildung der Natur. Das will *überall* nicht passen, aber eben darum ist auch da die Grenze, wo die Kunst sich demütig bücken soll, überall anerkennen, daß sie gerade nur sein soll, was ein Bildnis dem sehnsüchtigen Geliebten ist, der es betrachtet. Dem Geschichtsmaler, dem Maler heiliger Geschichten der Vorwelt und erhabener übernatürlicher Gegenstände ist vielleicht ein höheres Feld innerer Erkenntnis angewiesen. Das Ideal, das dem Landschaftsmaler vorschwebt, bleibt auf immer von der Wirklichkeit übertroffen, das was dem begeisterten Maler heiliger Gegenstände vorschwebt, findet sich nirgend. Nirgend hat Rafael, hat Francesco Francia[118] seine Madonnenköpfe gesehen – wie schön auch die Töchter jenes Landes sind, nirgend Fiesole[119] die Gesichter der selig Erwachenden zum letzten Gericht, die ihre Schutzengel in die Wohnungen des ewigen Friedens geleiten. Aber wenn man vor ihren Bildern steht, wenn man die Fülle der Schönheit, die in ihrem Innern sein mußte, fühlt und erwägt und ahnet, kommt einem doch in all den Gestalten nichts Fremdes, nichts Unerreichbares, nichts Unnatürliches vor. Sie sind gleichsam eine Leiter, an der der Geist hinaufsteigt in ein Land, ein unbekanntes, zu dem eben die tiefste Ahnung hinzieht. Wenn Sie nach Berlin kommen, so versäumen Sie nicht, den Professor Wach aufzusuchen, und bitten Sie ihn geradeweg als ein Freund von mir, Ihnen die Sammlungen seiner Durchzeichnungen zu zeigen, die er besonders im Florentinischen gemacht hat. In Wach, Schadow, Wichmann[120] werden sie sehr brave Künstler finden. Rauch, vielleicht auch Tieck[121] kennen Sie.

Raffael, Marienkrönung, um 1503,
Tempera auf Leinwand, Vatikanische
Museen, Rom

An Alexander von Rennenkampff, Berlin, 27. März 1827[122]

Mein hiesiger Salon ist auch grün, so ein gewisses mattes Grün, auf dem die Bilder sich gut ausnehmen. Er hat drei Fenster nach der Straße und liegt gegen Mittag, grade dem Säulenturm der französischen Kirche auf dem Gensdarmenmarkt gegenüber. Sie erinnern sich vielleicht. Das Haus hat sechs und sechs Fenster Front und mitten einen Balkon. Die Eingangstür meines Salons ist dem Sofa gegenüber; zwischen der Eingangstür und dem Ofen hängt eine schöne Kopie des herrlichen Bildes von Rafael aus seiner früheren Zeit, die Krönung der Maria.[123] Sie müssen es in Paris anno 1809 gesehen haben. Die Franzosen hatten es aus Perugia mitgenommen, und 1815 ist es zurückgegeben worden. Unten steht der leere Sarkophag, aus dem Rosen und Lilien sprießen. Die Apostel stehen um das Grab, Thomas in der Mitte ungefähr, hebt den zurückgebliebenen Gürtel der Jungfrau aus dem Grabe und blickt nach oben. Jakobus, der jüngere, und Johannes, der Evangelist, stehen an den äußeren Seiten am meisten im Vordergrund und sehen wie entzückt nach oben, die anderen Apostel sind verschieden gruppiert. Petrus mit den Schlüsseln, Paulus mit dem Schwert, alles vortreffliche Köpfe. Oben wird die demütige Mutter gekrönt, und schöne Engel feiern ihre Herrlichkeit mit himmlischer Musik. Die Kopie ist sehr schön geraten von einem Mecklenburger namens Eggers.[124]

Die schönen Bilder von Schick, die Porträts meiner Töchter aus den Jahren 1807 und 1809 und zwischen ihnen ein vortrefflich Bild von Professor Wach von meiner Schwiegertochter,[125] hängen auf der Wand den Fenstern gegenüber. Über dem Sofa hängen einige alte Bilder und einige Kopien, die ich das letztemal habe machen lassen, daß ich in Rom und Florenz war. Unter letzteren zeichnet sich ganz besonders die Erscheinung des Propheten Ezechiel aus, die von Rafael im Palast Pitti hängt[126] und die Sie auch in Paris werden gesehen haben. Sie ist von Professor Wach und ein wahres Meisterwerk. Der vorige Großherzog von Toskana ließ, nachdem er diese Kopie gesehen hatte, das Original mit eisernen Klammern in der Mauer befestigen aus Besorgnis, es könne ihm entwendet werden, nämlich, äußerte er, man könne ihm die Kopie hinhängen und das Original mitnehmen.

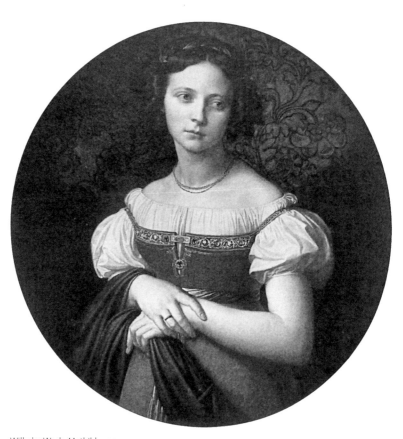

Wilhelm Wach, Mathilde von
Humboldt, Öl auf Leinwand,
Privatbesitz

Raffael, Vision des Hesekiel, um 1518,
Öl auf Holz, Galleria Palatina, Florenz

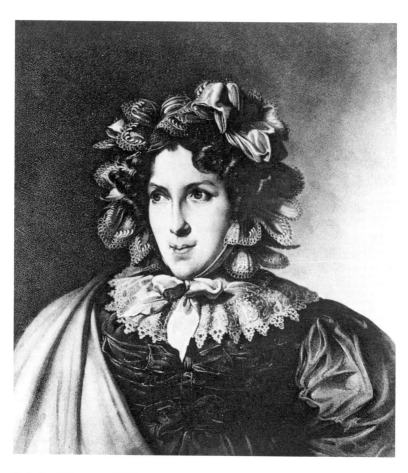

Nach einer Zeichnung von Wilhelm
Wach, Caroline von Humboldt in der
Spitzenhaube, 1829, Litographie

ANMERKUNGEN

Der Text gibt den Festvortrag, den ich auf Einladung von Ulrich und Christine von Heinz am 2. Juli 2016 zur Feier des 250. Geburtstages Caroline von Humboldts im Antikensaal von Schloss Tegel gehalten habe, in für den Druck geringfügig erweiterter Fassung wieder. Die angefügten Auszüge aus Briefen Caroline von Humboldts tragen weitere Facetten in das hier entworfene Bild einer großen Förderin der Künstler ihrer Zeit ein.

1 Wilhelm von Humboldt: Sonette, Berlin 1853, S. 351. Ich zitiere das Sonett nach der von Alexander von Humboldt besorgten Erstausgabe, die eine Auswahl von 352 Stücken umfasst; eine Gesamtausgabe liegt bis heute nicht vor. In Vers 6 habe ich eine Konjektur vorgenommen: Im Erstdruck steht »der Io=Wächter«, was grammatikalisch heikel ist, denn gemeint ist eigentlich, dass Hermes darauf »lauert«, ob sich der Schlaf des vieläugigen Argos, des Wächters der Io, bemächtigt hat.

2 Vgl. hierzu Ernst Osterkamp: Individualität und Universalität in Wilhelm von Humboldts Sonetten, in: Wilhelm von Humboldt. Universalität und Individualität, hrsg. von Ute Tintemann und Jürgen Trabant, München 2012, S. 67–79.

3 Zur Geschichte und Ausstattung von Schloss Tegel vgl. Paul Ortwin Rave: Wilhelm von Humboldt und das Schloss zu Tegel, Leipzig 1950; Christine und Ulrich von Heinz: Wilhelm von Humboldt in Tegel. Ein Bildprogramm als Bildungsprogramm, München/Berlin 2001. Vgl. auch den Brief Carolines an Friedrich Gottlieb Welcker vom 8. Mai 1818, in vorliegendem Band S. 68.

4 In den Wertungen überholt, als Materialsammlung jedoch unverzichtbar, ist die Abhandlung von Karl Simon: Wilhelm v.

Humboldts Verhältnis zur bildenden Kunst, in: Jahrbuch des Freien Deutschen Hochstifts 1934/35, S. 220–292. Eine entschiedene Erweiterung der Perspektive auf die Bedeutung Caroline von Humboldts für die praktische Kunstförderung durch das Ehepaar erfolgt in der quellenreichen Abhandlung von Clemens Menze: Wilhelm und Caroline von Humboldt in Rom. Anreger, Auftraggeber, Berichterstatter, in: Schwäbischer Klassizismus zwischen Ideal und Wirklichkeit. 1770–1830. Aufsätze, hrsg. von Christian von Holst, Ausstellungskatalog Staatsgalerie Stuttgart, Stuttgart 1993, S. 71–87. Vgl. des Weiteren Ernst Osterkamp: Wilhelm und Caroline von Humboldt und die deutschen Künstler in Rom, in: Zeichnen in Rom. 1790–1830, hrsg. von Margret Stuffmann und Werner Busch, Köln 2001, S. 246–274.

5 Philip Mattson: »Bloss zufällige Versäumnis«? Zwei unbekannte Briefe Wilhelm von Humboldts an Schiller, in: Jahrbuch der Deutschen Schillergesellschaft 40 (1996), S. 20.

6 Wilhelm von Humboldt: Werke in fünf Bänden, hrsg. von Andreas Flitner und Klaus Giel, Band 1: Schriften zur Anthropologie und Geschichte, 3. Auflage, Stuttgart 1980, S. 10.

7 Wilhelm und Caroline von Humboldt in ihren Briefen, hrsg. von Anna von Sydow, Band 1: Briefe aus der Brautzeit. 1787–1791, 5. Auflage, Berlin 1906, S. 49.

8 Wilhelm und Caroline von Humboldt in ihren Briefen, hrsg. von Anna von Sydow, Band 5: Diplomatische Friedensarbeit. 1815–1817, Berlin 1912, S. 288.

9 Vgl. hierzu Ivan Nagel: Johann Heinrich Dannecker. Ariadne auf dem Panther. Zur Lage der Frau um 1800, Frankfurt am Main 1993.

10 Zur Biographie Caroline von Humboldts vgl. das als Materialsammlung nach wie vor nützliche Buch von Hermann Hettler: Karoline von Humboldt. Das Lebensbild einer deutschen Frau. Aus ihren Briefen gestaltet, Leipzig 1933; des Weiteren Dagmar von Gersdorff: Caroline von Humboldt. Eine Biographie, Frankfurt am Main 2011. Anregend und einsichtsvoll ist die Doppelbiographie von Hazel Rosenstrauch: Wahlverwandt und ebenbürtig. Caroline und Wilhelm von Humboldt, Frankfurt am Main 2009. Die bisher vorliegenden biographischen Bemühungen um Caroline von Humboldt schenken ihrem Verhältnis zur bildenden Kunst nur geringe Beachtung.

11 Vgl. Goethes Briefwechsel mit Wilhelm und Alexander v. Humboldt, hrsg. von Ludwig Geiger, Berlin 1909, besonders S. 80–82.

12 Versöhnung der Römer und Sabiner. Gemählde von David, in: Propyläen. Eine periodische Schrift herausgegeben von Goethe. Dritten Bandes Erstes Stück, Tübingen 1800, S. 117–122 (mit einer Einleitung von Heinrich Meyer); ebenda, S. 123–124, Wilhelm von Humboldts Beschreibung eines Gemäldes von François Gérard, die Goethe einem Brief entnommen hatte. Die Veröffentlichung der beiden Beschreibungen erfolgte ohne Nennung der Verfasser.

13 Goethes Briefwechsel 1909 (wie Anm. 11), S. 79.

14 Ebenda, S. 93.

15 Ebenda, S. 112–113.

16 Ebenda, S. 112.

17 Ebenda, S. 113.

18 Wilhelm und Caroline von Humboldt in ihren Briefen, hrsg. von Anna von Sydow, Band 7: Reife Seelen. 1820–1835, Berlin 1916, S. 193.

19 Ich stütze mich hier auf freundliche Hinweise von Ulrich von Heinz und Udo von der Burg.

20 Eine konzentrierte Darstellung von Schicks Parisaufenthalt gibt Nina Struckmeyer: Schick, (Christian) Gottlieb, in: Pariser Lehrjahre. Ein Lexikon zur Ausbildung deutscher Maler in der französischen Hauptstadt, Band I: 1793–1843, hrsg. von France Nerlich und Bénédicte Savoy, Berlin/Boston 2013, S. 254–258. Den umfassendsten Überblick über das Werk bietet nach wie vor: Gottlieb Schick. Ein Maler des Klassizismus, Ausstellungskatalog Staatsgalerie Stuttgart, Stuttgart 1976. Eine wichtige Quelle zu Schicks Leben hat Michael Thimann mit einem vorzüglichen Kommentar vorgelegt, der als Summe des gegenwärtigen Forschungsstands gelten darf: Ernst Zacharias Platner: Über Schicks Laufbahn und Charakter als Künstler. Wien 1813, hrsg., komm. und mit einem Nachwort von Michael Thimann, mit einem Beitrag von Jörg Trempler, Heidelberg 2010 (Texte zur Wissensgeschichte der Kunst Band 2).

21 Zitiert nach Struckmeyer 2013 (wie Anm. 20), S. 256.

22 Zitiert nach Ausstellungkatalog Gottlieb Schick 1976 (wie Anm. 20), S. 29.

23 Wilhelm von Humboldt: Werke in fünf Bänden, hrsg. von Andreas Flitner und Klaus Giel, Band 2: Schriften zur Altertumskunde und Ästhetik. Die Vasken, 4. Auflage, Stuttgart 1986, S. 92.

24 Vgl. Gudrun Körner: Gottlieb Schick. Apoll unter den Hirten, in: Ausstellungskatalog Schwäbischer Klassizismus 1993 (wie Anm. 4), S. 311–319. Vgl. auch den Brief Carolines an Friedrich Gottlieb Welcker vom 16. Dezember 1808, in vorliegendem Band S. 52.

25 Goethes Briefwechsel 1909 (wie Anm. 11), S. 174.

26 Ebenda, S. 167. Vgl. auch den Brief Carolines an Johann Wolfgang von Goethe vom 20. April 1803, in vorliegendem Band S. 49.

27 Platner 2010 (wie Anm. 20), S. 25.

28 So Michael Thimann in seinem Kommentar zu Platner, ebenda, S. 79.

29 Ebenda, S. 96.

30 Wilhelm und Caroline von Humboldt in ihren Briefen, hrsg. von Anna von Sydow, Band 3: Weltbürgertum und preußischer Staatsdienst. 1808–1810, Berlin 1909, S. 181. Vgl. auch die Briefe Carolines an Wilhelm von Humboldt vom 3. und 17. Juni 1809, in vorliegendem Band S. 53–54.

31 Platner 2010 (wie Anm. 20), S. 45.
32 Karoline von Humboldt und Friedrich Gottlieb Welcker. Briefwechsel 1807–1826, hrsg. von Erna Sander-Rindtorff, Bonn 1936, S. 125.
33 Wilhelm und Caroline von Humboldt in ihren Briefen 1909 (wie Anm. 30), S. 123.
34 Autographen aus zwei Jahrhunderten. Gemeinschaftskatalog. Antiquariat Susanne Koppel. Antiquariat Halkyone. Detlef Gerd Steckern, Hamburg 1999, S. 61–63.
35 Wilhelm und Caroline von Humboldt in ihren Briefen 1909 (wie Anm. 30), S. 202. Mit »perkalenen Kleidern« sind Kleider aus Baumwolle gemeint.
36 Zitiert nach Caroline von Humboldt und Christian Daniel Rauch. Ein Briefwechsel. 1811–1828, hrsg. und komm. von Jutta von Simson, Berlin 1999, S. 14.
37 Ebenda, S. 16. Vgl. des Weiteren Jutta von Simson: Christian Daniel Rauch und seine Beziehung zur Familie von Humboldt, in: Camilla Badstübner-Kizik und Edmund Kizik (Hrsg.): Entdecken – Erforschen – Bewahren. Beiträge zur Kunstgeschichte und Denkmalpflege. Festgabe für Sibylle Badstübner-Gröger zum 12. Oktober 2015, Berlin 2016, S. 99–113.
38 Ebenda, S. 348. Vgl. auch den Brief Carolines an Wilhelm von Humboldt vom 23. Februar 1818, in vorliegendem Band S. 66.
39 Vgl. Antonio Canova. Beginn der modernen Skulptur. Aufnahmen von David Finn. Text von Fred Licht, München 1983, S. 130–143.
40 »Bei aller brüderlichen Liebe …« The Letters of Sophie Tieck to her Brother Friedrich, übers. und hrsg. von James Trainer, Berlin/New York 1991, S. 298.
41 Wilhelm und Caroline von Humboldt in ihren Briefen 1909 (wie Anm. 30), S. 107.
42 Ebenda, S. 117–118.
43 Der Briefwechsel Friedrich und Dorothea Schlegels 1818–1820 während Dorotheas Aufenthalt in Rom, hrsg. von Heinrich Finke, München 1923, S. 50.
44 Ebenda, S. 60. Gemeint sind neben dem preußischen Geschäftsträger in Rom Barthold Georg Niebuhr die Maler Joseph Sutter, Johann Carl Eggers, Wilhelm Schadow und Peter Cornelius. Vgl. auch die Briefe

Carolines an Friederike Brun vom 29. Dezember 1817 und an Wilhelm von Humboldt vom 1. Januar 1818, in vorliegendem Band S. 63.
45 Karoline von Humboldt und Friedrich Gottlieb Welcker 1936 (wie Anm. 32), S. 224.
46 Zitiert nach Frauen zur Goethezeit. Ein Briefwechsel. Caroline von Humboldt. Friederike Brun. Briefe aus dem Reichsarchiv Kopenhagen und dem Archiv Schloß Tegel, Berlin, erstmalig hrsg. und komm. von Ilse Foerst-Crato, Düsseldorf 1975, S. 345–346.
47 Zitiert nach Karoline von Humboldt und Friedrich Gottlieb Welcker 1936 (wie Anm. 32), S. 316.
48 Wilhelm und Caroline von Humboldt in ihren Briefen, hrsg. von Anna von Sydow, Band 6: Im Kampf mit Hardenberg. 1817–1819, Berlin 1913, S. 185.
49 Die Zitate entstammen Briefen Fohrs an seine Eltern; vgl. Karoline von Humboldt und Friedrich Gottlieb Welcker 1936 (wie Anm. 32), S. 313. Zu Fohrs Leben und Werk vgl. Carl Philipp Fohr. Romantik – Landschaft und Historie, bearbeitet von Peter Märker, Ausstellungskatalog Darmstadt/München, Heidelberg 1995.
50 Wilhelm und Caroline von Humboldt in ihren Briefen 1913 (wie Anm. 48), S. 238. Vgl. auch den Brief Carolines an Christian Daniel Rauch vom 23. Juli 1818, in vorliegendem Band S. 71.
51 Wilhelm und Caroline von Humboldt in ihren Briefen 1913 (wie Anm. 48), S. 239.
52 Ebenda, S. 273.
53 Karoline von Humboldt in ihren Briefen an Alexander von Rennenkampff nebst einer Charakteristik beider als Einleitung und einem Anhange von Albrecht Stauffer, Berlin 1904, S. 118. Vgl. auch den Brief Carolines an Christian Daniel Rauch vom 17. Oktober 1818, in vorliegendem Band S. 74.
54 Karoline von Humboldt und Friedrich Gottlieb Welcker 1936 (wie Anm. 32), S. 246.
55 Frauen zur Goethezeit 1975 (wie Anm. 46), S. 246.
56 Autographen Auktion J. A. Stargardt. Katalog 681, Berlin 28./29. Juni 2005, S. 200.

57 Wilhelm und Caroline von Humboldt in ihren Briefen 1909 (wie Anm. 30), S. 61.

58 Wilhelm und Caroline von Humboldt in ihren Briefen 1913 (wie Anm. 48), S. 581.

59 Goethes Briefwechsel 1909 (wie Anm. 11), S. 164–168.

60 Johann Christian Reinhart (1761–1847) lebte von 1789 bis zu seinem Tod als Landschaftsmaler in Rom.

61 Philipp Friedrich Hetsch (1758–1838), von Jacques-Louis David geprägter Historienmaler und Porträtist, Direktor der Ludwigsburger Gemäldegalerie, hielt sich 1803/04 in Rom auf.

62 Gottlieb Schick (1776–1812), Schüler von Hetsch in Stuttgart und 1798 bis 1802 von David in Paris, 1802 bis 1811 in Rom weilend. Als Historienmaler und Porträtist steht er am Übergang vom Klassizismus zur Romantik.

63 Der Däne Bertel Thorvaldsen (1770–1844) lebte und arbeitete von 1797 bis 1842 in Rom. Seinen europaweiten Ruhm als bedeutendster klassizistischer Bildhauer seiner Zeit begründete die hier von Caroline von Humboldt beschriebene Skulptur des Jason; die Marmorausführung gab der englische Bankier Thomas Hope in Auftrag.

64 Karoline von Humboldt und Friedrich Gottlieb Welcker 1936 (wie Anm. 32), S. 46–47. Friedrich Gottlieb Welcker (1784–1868), Philologe und Altertumsforscher, war 1806 bis 1808 in Italien und während seines Romaufenthalts Lehrer der Humboldt'schen Kinder. Ab 1809 lehrte er als Professor in Gießen, ab 1816 in Göttingen und ab 1819 in Bonn.

65 Christian Daniel Rauch (1777–1857) kam 1805 nach Rom; seit 1812 arbeitete er in Carrara an der Marmorausführung des Grabmals der Königin Luise, das seinen Ruhm als größter deutscher Bildhauer seiner Zeit begründete.

66 Carl Gotthard Graß (1767–1814), Landschaftsmaler und Schriftsteller, mit Friedrich Schiller befreundet, lebte seit 1805 in Rom und war dort auch Religionslehrer der Humboldt-Töchter.

67 Heinrich Kohlrausch (1780–1826) lebte 1803 bis 1809 in Rom und war dort Arzt der deutschen Kolonie; in diesen Jahren war er eng mit Caroline von Humboldt befreundet. Ab 1810 Arzt an der Berliner Charité.

68 Wilhelm und Caroline von Humboldt in ihren Briefen 1909 (wie Anm. 30), S. 175–176.

69 Wilhelm, der älteste Sohn der Humboldts, starb im Alter von neun Jahren in Ariccia und wurde in Rom auf dem nicht-katholischen Friedhof bei der Cestius-Pyramide beigesetzt.

70 Wilhelm und Caroline von Humboldt in ihren Briefen 1909 (wie Anm. 30), S. 181.

71 Karoline von Humboldt in ihren Briefen an Alexander von Rennenkampff 1904 (wie Anm. 53), S. 226–227. Franz Riepenhausen (1786–1831) und sein Bruder Johannes (1787–1860) lebten seit 1805 als Maler und Kupferstecher in Rom und gehörten mit ihrer programmatischen Orientierung an der Kunst der Frührenaissance zu den Wegbereitern der kunstreligiös fundierten romantischen Malerei.

72 Der Maler Philipp Veit (1793–1877), Sohn Dorothea Schlegels aus erster Ehe, wurde 1816 in den Lukasbund aufgenommen.

73 Matthäus Loder (1781–1828), österreichischer Maler.

74 Zacharias Werner (1768–1823), deutscher Dramatiker, kam 1809 nach Rom, konvertierte zum Katholizismus und lebte schließlich als Priester in Wien.

75 Christian Schlosser (1782–1829), Arzt und Schulmann, kam 1808 nach Rom; 1812 Konversion zum Katholizismus.

76 Johann Christian Eberlein (1770–1815) lebte seit 1808 als Landschaftsmaler in Rom.

77 Karoline von Humboldt in ihren Briefen an Alexander von Rennenkampff 1904 (wie Anm. 53), S. 230–232.

78 Die Brüder Sulpiz (1783–1854) und Melchior Boisserée (1786–1851) bauten seit 1804 eine Sammlung altdeutscher und altniederländischer Gemälde auf, die schließlich mehr als 200 Gemälde aus dem 14. bis 16. Jahrhundert umfasste. Die Sammlung befand sich ab 1810 in Heidelberg und ab 1819 in Stuttgart. 1827 kaufte König Ludwig I. sie für die Pinakothek in München an.

79 Dieric Bouts, Der heilige Christophorus trägt das Christuskind durch den Strom (rechter Flügel eines Altars), 2. Hälfte des 15. Jahrhunderts, Alte Pinakothek, München.

80 Joos van Cleve, Tod Mariae (Mittelbild eines Flügelaltars), um 1520, Alte Pinakothek, München.

81 Wilhelm und Caroline von Humboldt in ihren Briefen 1913 (wie Anm. 48), S. 80.

82 Thorvaldsen arbeitete vom Sommer 1816 bis zum März 1817 an der Restaurierung der Giebelskulpturen des Aphaia-Tempels auf Ägina, die 1811 entdeckt und 1812 von Kronprinz Ludwig von Bayern erworben worden waren.

83 Frauen zur Goethezeit 1975 (wie Anm. 46), S. 160–161. Die Schriftstellerin Friederike Brun (1765–1835), verheiratet mit dem dänischen Kaufmann Constantin Brun, hielt sich 1802/03 sowie von 1807 bis 1810 in Rom auf und entwickelte in dieser Zeit eine enge Freundschaft mit Caroline von Humboldt.

84 Johann Friedrich Overbeck (1789–1869), deutscher Maler, war 1809 in Wien Gründungsmitglied des Lukasbundes, dessen Ziel eine Erneuerung der Kunst aus dem Geist der Religion bildete, seit 1810 in Rom ansässig.

85 Wilhelm Schadow (1788–1862), deutscher Maler, lebte von 1811 bis 1819 in Rom, war ab 1819 Professor an der Berliner Akademie und ab 1826 Direktor der Düsseldorfer Akademie.

86 Johannes Veit (1790–1854) lebte als Maler von 1811 bis zu seinem Tod in Rom (mit Ausnahme der Jahre 1819 bis 1822).

87 Peter Cornelius (1783–1867) kam 1811 nach Rom und wurde dort Mitglied des Lukasbundes. Zu seinen wichtigsten römischen Aufträgen zählte die Ausmalung der Casa Bartholdy und des Casino Massimo. 1819 erhielt er einen Ruf an die Münchner Akademie. Als Direktor der Münchner Akademie ab 1825 und der Berliner Akademie ab 1840 gilt er als eine der beherrschenden Gestalten in der Geschichte der deutschen Kunst des 19. Jahrhunderts.

88 Wilhelm und Caroline von Humboldt in ihren Briefen 1913 (wie Anm. 48), S. 90–91.

89 Ridolfo Schadow (1786–1822), Bildhauer wie sein Vater Johann Gottfried Schadow, kam mit seinem Bruder Wilhelm 1811 nach Rom, wo er nach erfolgreicher Karriere früh verstarb.

90 Wilhelm und Caroline von Humboldt in ihren Briefen 1913 (wie Anm. 48), S. 131.

91 Also Ridolfo Schadow, der ältere Bruder von Wilhelm Schadow, dem »Maler«.

92 Ferdinand Ruscheweyh (1785–1846), Reproduktionsstecher aus Neustrelitz, lebte von 1809 bis 1832 in Rom; von ihm stammen auch die Stiche zu Peter Cornelius' berühmten Faust-Illustrationen.

93 Wilhelm Wach (1787–1845), von 1817 bis 1819 in Rom lebend, danach in Berlin, seit 1827 als Hofmaler.

94 Lucien Bonaparte (1775–1840), Bruder Napoleons, lebte in Rom.

95 Heinrich Lengerich (1790–1865), deutscher Historienmaler, lebte von 1817 bis 1825 in Rom.

96 Johann Ludwig Gebhard Lund (1777–1867), dänischer Maler, ein enger Freund Christian Daniel Rauchs, lebte von 1802 bis 1810 und von 1817 bis 1819 in Rom.

97 August von Hedemann (1785–1859) war seit 1815 verheiratet mit Adelheid von Humboldt.

98 Ein in Rom lebender Norweger namens Braun, den seine Freunde Barone nannten.

99 Karoline von Humboldt und Friedrich Gottlieb Welcker 1936 (wie Anm. 32), S. 230–231.

100 Ein von Caroline von Humboldt erworbener Gipsabguss befindet sich im Antikensaal von Schloss Tegel.

101 Römische Kopie einer hellenistischen Skulptur in den Vatikanischen Museen.

102 Zu Ridolfo Schadow siehe Anm. 89.

103 Carl Philipp Fohr (1795–1818), Landschaftszeichner und -maler, war im November 1816 nach Rom gekommen. Seit Ende des Jahres 1817 arbeitete er an einem großen Gruppenbildnis der deutschen Künstler in Rom. Er ertrank am 29. Juni 1818 im Tiber.

104 Joseph Anton Koch (1768–1839) kam 1794 nach Rom und war der führende Erneuerer der idealen Landschaftsmalerei in Rom.

105 Der aus Kassel stammende Johann Martin Rohden (1778–1868) lebte seit 1795 bis zu

seinem Tod vorwiegend in Rom. Neben Koch und Reinhart gilt er als der wichtigste Landschaftsmaler in Rom.

106 Caroline von Humboldt und Christian Daniel Rauch 1999 (wie Anm. 36), S. 295.

107 Johann Anton Ramboux (1790–1866), deutscher Maler, kam 1817 nach Rom und erwarb sich große Verdienste um die Erforschung und Dokumentation der frühen italienischen Malerei.

108 Barthold Georg Niebuhr (1776–1831), der bedeutende Historiker, war von 1816 bis 1823 preußischer Gesandter in Rom.

109 Die Cestius-Pyramide, wo auch Carolines Kinder Wilhelm und Gustav beigesetzt worden waren.

110 Christian Karl Josias Freiherr von Bunsen (1791–1860), preußischer Diplomat, seit 1818 Gesandtschaftssekretär von Niebuhr und seit 1823 dessen Nachfolger als preußischer Geschäftsträger in Rom. Er erwarb sich besondere Verdienste um die Gründung des Deutschen Archäologischen Instituts in Rom (1829).

111 Caroline von Humboldt und Christian Daniel Rauch 1999 (wie Anm. 36), S. 297–298.

112 Die *Madonna Conestabile* (vermutlich 1503/04) befindet sich seit 1870 in der Eremitage, St. Petersburg. Caroline von Humboldt besaß eine Kopie des kleinen Tondos (17,5 × 18 cm).

113 Caroline von Humboldt hat also in Perugia systematisch die Werke Pietro Peruginos, in dessen Werkstatt der junge Raffael gearbeitet hatte, studiert.

114 Caroline von Humboldt und Christian Daniel Rauch 1999 (wie Anm. 36), S. 303.

115 Der Maler und Architekt Karl Friedrich Schinkel (1781–1841) kannte die Humboldts seit seiner Italienreise 1803 bis 1805; den Umbau von Schloss Tegel legte Wilhelm von Humboldt in seine Hände. Schinkel übertrug, wie Caroline von Humboldt es sich wünschte, Wilhelm Schadow, der 1819 auf eine Professur an der Berliner Akademie berufen wurde, wichtige Aufgaben bei der Ausstattung des neuerrichteten Schauspielhauses.

116 Alexander von Rennenkampff (1783–1854), aus livländischem Landadel gebürtig, gehörte seit seinem Romaufenthalt 1808/09 zu Caroline von Humboldts engstem Freundeskreis. Seit 1814 stand er in den Diensten des Erbprinzen und späteren Großherzogs Paul Friedrich August von Oldenburg.

117 Karoline von Humboldt in ihren Briefen an Alexander von Rennenkampff 1904 (wie Anm. 53), S. 151–152.

118 Francesco Francia (1447–1517), der Bologneser Meister, genoss seit *Herzensergießungen eines kunstliebenden Klosterbruders* (1796) von Wilhelm Heinrich Wackenroder und Ludwig Tieck die besondere Aufmerksamkeit der Romantiker.

119 Fra Giovanni da Fiesole, genannt Fra Angelico (1387–1455); Caroline von Humboldt bezieht sich hier vor allem auf seine Fresken in der Nikolauskapelle im Vatikan.

120 Ob Karl Friedrich Wichmann (1775–1836) oder sein Bruder Ludwig (1788–1859) gemeint ist, bleibt unklar. Der ältere Wichmann hielt sich von 1813 bis 1821, der jüngere von 1819 bis 1821 in Rom auf; beide wirkten danach als Bildhauer in Berlin.

121 Christian Friedrich Tieck (1776–1851), Bildhauer, Bruder des Dichters Ludwig Tieck, lebte ab 1805 in Rom, wo er bei den Humboldts auch Rauch kennenlernte. Seit 1819 war er in Berlin tätig.

122 Karoline von Humboldt in ihren Briefen an Alexander von Rennenkampff 1904 (wie Anm. 53), S. 199–200.

123 Die Pala Oddi mit der Marienkrönung, vermutlich entstanden 1503/04, befindet sich seit 1815 in der Pinacoteca Vaticana, Rom.

124 Karl Johann Eggers (1787–1863), Historien- und Landschaftsmaler, von 1813 bis etwa 1830 in Rom wohnhaft.

125 Mathilde von Humboldt, geborene von Heineken (1800–1881), war seit 1818 mit Theodor von Humboldt verheiratet.

126 Raffaels *Die Vision des Hesekiel* entstand um 1518 und befindet sich auch heute noch in der Galleria Palatina, Florenz.

ABBILDUNGSNACHWEIS

akg-images: S. 57 (oben)
akg-images / Album / Oronoz: S. 50
akg-images / De Agostini / A. Dagli Orti: S. 9 (links)
akg-images / Erich Lessing: S. 65
Archiv des Verlages: S. 9 (rechts), S. 26 (oben)
Volkmar Billeb, Berlin: S. 6, S. 13, S. 32
bpk: S. 10, S. 22, S. 25 (oben), S. 25 (unten), S. 69, S. 80
bpk / Alinari Archives / Amendola Aurelio: S. 35
bpk / Alinari Archives / Cammilli, Daniela for Alinari: S. 79
bpk / Bayerische Staatsgemäldesammlungen: S. 16 (oben), S. 57 (unten), S. 64
bpk / Kupferstichkabinett, Staatliche Museen zu Berlin: S. 36
bpk / Kupferstichkabinett, Staatliche Museen zu Berlin / Dietmar Katz: S. 39, S. 67
bpk / Lutz Braun: S. 40
bpk / Musée du Louvre, Dist. RMN - Grand Palais / Angèle Dequier: S. 16 (unten)
bpk / Museum der bildenden Künste, Leipzig / Ursula Gerstenberger: S. 48
bpk / Nationalgalerie, Staatliche Museen zu Berlin / Jörg P. Anders: S. 46
bpk / Nationalgalerie, Staatliche Museen zu Berlin / Klaus Göken: S. 61 (oben), S. 61 (unten)
bpk / Scala: S. 76
bpk / Staatsgalerie Stuttgart: S. 18, S. 21, S. 29, S. 30
Caroline von Humboldt und Christian Daniel Rauch. Ein Briefwechsel. 1811–1828, hrsg. und komm.
 von Jutta von Simson, Berlin 1999, S. II, Abb. 3: S. 26 (unten); S. V, Abb. 9: S. 44; S. VI, Abb. 14: S. 78
Heritage-Images / Art Media / akg-images: S. 73
Peter Märker, Carl Philipp Fohr 1795–1818. Monographie und Werkverzeichnis, München 2015,
 S. 530, Z 729: S. 43
Rheinisches Bildarchiv, rba_c001526: S. 62

IMPRESSUM

Zeit für Kunst

Lektorat und Herstellung: Jasmin Fröhlich, Deutscher Kunstverlag
Umschlag, Layout und Satz: Angelika Bardou, Deutscher Kunstverlag
Reproduktionen: Birgit Gric, Deutscher Kunstverlag
Druck und Bindung: medialis Offsetdruck GmbH, Berlin

Bibliografische Information der Deutschen Nationalbibliothek
Die Deutsche Nationalbibliothek verzeichnet diese Publikation in der
Deutschen Nationalbibliografie; detaillierte bibliografische Daten sind
im Internet über http://dnb.dnb.de abrufbar.

© 2017 Deutscher Kunstverlag GmbH Berlin München
Paul-Lincke-Ufer 34
D-10999 Berlin

www.deutscherkunstverlag.de
ISBN 978-3-422-07425-5